領隊

帶團的 7 堂先修課！

—— 想投入「領隊」職業之前，必看的前導教科書！

林聞凱——著

Chapter ／ 1
帶團，沒有人會教你、甚至等你出錯！

Chapter ／ 2
帶團，工作職掌怎麼區分？

Chapter ／ 3
帶團，當然需要旅行社！

Chapter ╱ 4
帶團，應該先讓團員有這樣的思維！

Chapter ／ 5
帶團，基本功以外的重要技能

Chapter ／ 6
第二外語無師自己通！

Chapter ／ 7
懂得消化團員反饋，讓你提升優化

推薦序

　　有一天，公司收到一封來應徵國際領隊的履歷表，乍看之下並未引起我的注意，但看到他的學經歷時，卻讓我感到好奇。究竟是什麼樣的致命吸引力，讓這號人物，對旅行業如此鍾情愛好！？

　　於是我請他─林聞凱，來公司面試。第一印象是他彬彬有禮，帶了副眼鏡、身材魁梧，雖然談不上是大帥哥，但有種成熟穩重的感覺。雖然俗語說不要以貌取人，但擔任領隊這份拋頭露面的工作，儀態門面也是極其重要的！

　　我問了一些問題，諸如：你是台大環境工程學碩士，怎麼想來當領隊？你當過金融業專業經理人，熟悉股票、期貨市場，管理過多檔基金又有多種專業證照，怎麼會想轉行來當旅行業菜鳥！？他的回答讓我半信半疑。他說他已步入中年，想接近人群、看看國外世界來豐富人生。我心裡想下一句莫非是行萬里路、讀萬卷書？還來不及吐槽他，他緊接著說他除了有華語領隊證外，還有日語及法語領隊證。我又犯了嘀咕，這位仁兄是來「踢館」的嗎？這種人才在旅行社中堪稱罕見！看來他是準備好了！

　　隨後我立馬將他納入我公司的領隊群中。他是有帶團經驗，但僅限於日本線，而我公司主力卻是歐美、紐澳長程線，看樣子他不得不從頭開始學習了。他為了熟悉新的路線，多次自己付費參加公司行程，觀摩資深領隊帶團。而且買了大量書籍，舉凡歷史、地理、文化、宗教、藝術、名人

傳記均有涉獵，家中簡直像個小型圖書館。沒帶團時每天沉浸在黃金屋中逾幾小時，就像海綿般吸收古今中外各種資料，在整理消化後，內化成他的知識，傳達給他團上的客人。

我從事旅遊業逾四十年，也訓練、考核過無數的領隊，聞凱君算是其中最認真、最傑出的一員。細心的本質、耐心的服務、豐富的學養，使其在擔任領隊生涯中，能夠勝任愉快、自娛娛人。

如今，欣聞聞凱君準備將他多年的帶團心得整理成冊，付印出版，我非常高興且樂觀其成，請各位讀者拭目以待吧！

行家旅行社董事長　海英倫

坐擁三高本錢，
開創領隊斜槓生涯！

　　聞凱兄是我接觸過少數擁有「三高」的專業領隊：學歷高、身材高、智慧高！台大研究所畢業、182 公分，加上超級「自學能力」，成就他可以不斷開創「斜槓」人生的本錢。初識聞凱兄時，他是專門帶團到日本的專業領隊，造訪過日本超過百次。得知他極欲跨足帶領歐洲團，我給他的建議是：跟著歐洲領隊走幾趟，從中學習帶歐洲團的「眉角」。於是，他多次參與公司的旅行團，由不同的國度中，深度體會不同帶團模式的精華。公司看到他努力積極的態度與好表現，也開始派奧捷十天、阿拉斯加郵輪十一天等長線團給他 (其間也派新疆十一天等「短程線中的長程線」)。而回國後，旅客都給予他高度的評價。在在顯示他的「轉型」相當成功。

　　在下大學主修法語，這是一門不甚容易專精的外語。但我很驚訝他竟然可以「自學」法語 (還有日語、德語及韓語)。據他表示，當年自學日語，一天投入的時間高達六小時，其高度的自律與自我要求，絕非一般人可及。

　　2021-2022 年期間，台灣因疫情關係，未開放國境。勞動部賦予旅行社自辦「充電再出發」教育訓練課程。在下為行家旅遊課程負責人，與他討論後，邀請他教授日本旅遊領隊實務系列課程：舉凡日本歷史、地理、美食、名人偉人、民間故事等等，他都細心整理成教案，在實體與線上課

程中，深入淺出，解析帶團實務的精髓，讓本公司參訓人員收穫良多、獲得滿堂彩！至此，他又順利斜槓成「專業講師」！所以，當他告訴我正在規劃寫書，請我作序，在下一點也不意外，遂欣然答應。

　　領隊的工作，實非外界認為的「天天在國外吃香喝辣」、「不用花錢就能環遊世界」，有的是更多的責任、壓力與專業需求。其中的專業需求，有許多不為人知的「眉角」。他的這本領隊教學書，能系統性地將這些「眉角」揭露，讓新進領隊可以「少走一些冤枉路」，可謂鳳毛麟角、絕無僅有─更彰顯不凡與價值。展卷細讀之後，在下認為聞凱兄的這本書，不但適合期待擔任領隊的朋友們，也非常適合「老領隊」們溫故知新，必有新的觸動。如同大多數的領隊，聞凱兄與我目前都在沉潛、不斷地進修，靜待國境開放的一天，讓我們可以再度服務喜愛出國渡假的朋友們！

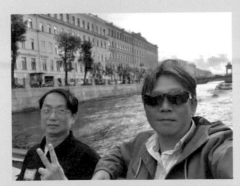

▲ 聞凱兄（右）與我攝於聖彼得堡涅瓦河遊船上

▲ 聞凱兄（後排最鶴立雞群者）與我（前排左一）攝於北朝鮮

行家旅行社董事長特助　盧志宏

推薦序

　　阿凱，從大學時代就如此稱呼他，大學隔壁寢室的同學，我跟他之間的回憶大都是在橋牌、喝酒與畫唬爛。大學畢業後，他考上了台灣大學環境工程研究所，是我們班唯一進入環工最高殿堂的同學，為此讓當時讀交大環工所的我一直耿耿於懷，甚至懷疑：他作弊的吧？

　　在進入職場的歲月中，果然驗證了我的懷疑，因為阿凱畢業後學非所用，不務正業地轉職為外語導遊領隊。嗯，果真老天還是有眼的。但…不太對，從 FB 與同學的 LINE 群組，一張張他出國帶隊的照片，不管獨照還是合照，明顯地透露出這個人過著爽爽的生活，美食、美景與美酒無一不缺！？

　　而且，還發現他不止精通日語而已，英、德、法、韓語能力也是嚇嚇叫！他不是環工所畢業的嗎？每每看到阿凱爽爽的出國照，心中很不是滋味地想著，其實我也好想去這些景點看看啊！

　　無獨有偶，大學畢業後，我在觀光溫泉領域發揮所長，經過了十數年的光陰，終於撐到一個觀光系主任的職務，常言道「讀萬卷書，行萬里路」，所以即便他是金牌領隊走了萬里路，但我始終相信我在學術上是勝過阿凱的。

　　「我寫了一本書，幫我寫序喔！」阿凱如是說，我毫不考慮答應了。

只能怪這疫情，讓他暫時無法出國旅行，有時間整理帶團經驗，並且集冊成書。書中濃縮了十年外語導遊領隊酸甜苦辣，提到了帶團各樣的疑難雜症；然後以理工人邏輯條理分明地，引述了導遊領隊的技巧；最後更以自身學習外語的經驗，給予後進學習實用的方法，對於想從事導遊領隊的莘莘學子，著實建立了一套實用的學習法門。

面對這一次他給予我的打擊，我只能祈禱廣大的讀者被阿凱的寶典吸引之前，先來看看我的推薦序，我好像也只能這麼想了。

嘉南藥理大學　觀光事業管理系
系主任　甘其銓

推薦序

走出台灣，擁抱世界，
只要有方法，夢想一蹴可幾！

　　上帝的安排真是巧妙，我永遠不知道三十年前與阿凱的相遇，原來是有理由的！民國八十年的十月，我們都是大學新鮮人，剛經過成功嶺的洗禮來到了學校宿舍，那天我還記得準備要去參加學長姊準備的迎新，他走了出來跟我打了招呼，玉樹臨風的樣子，身材高瘦就像是隻保育類丹頂鶴，想要讓人與他親近，我想他的服務業特質從大學時期就散發出來了。

　　回想阿凱的大學生活可說是相當精彩，身邊的紅粉知己好像都沒斷過，堪稱是本班楷模。雖然就師長的角度來說，是有點頹廢，但他依然朝著自己未知的目標前進。每天早上天還沒亮就要去送報紙，晚上還要去餐廳打工，可說一刻不得閒，雖然不曉得是否都拿去救濟需要幫忙的女孩，但對他來說，大學生活就像是一場貨真價實的人生修煉，印象中我也一直想要向他看齊，但卻總是不得要領。我想，阿凱在學習上確實是有方法、有策略的！當然他的想法也非流於世俗，他知道自己要什麼，他總是追求自己有意義的人生，做他想做的事。就像在他台大環工所畢業後，不甘於只是做個工程師。他試著在不同跑道、嘗試不同工作屬性，所帶給他的成就與滿足，例如去當記者、去金融業操盤，甚至成為專業的國際領隊。

　　蘋果創辦人賈伯斯曾說：「工作將佔掉你人生的一大部分，唯一真正獲得滿足的方法，就是去做你愛的事。如果你還沒找到這些事，別停頓、

繼續找，事情只會隨著時間愈來愈好！」

　　人生竟是這麼奇妙，三十年前我們都是理工科的新鮮人，三十年後卻不約而同都在旅遊業！大約十五年前，我取得管理學博士後，因緣際會下進入南華大學旅遊管理系服務。我在教學的生涯中體會到擔任領隊工作是一項極具挑戰及讓人開心的事。因為應該沒有一份工作，可以由客人出錢讓你去環遊世界。但客人為何願意花錢聘你呢！？當然是因為你所擁有的專業以及服務能讓他們滿意。當人在國外，我想不僅僅是語言文化差異所可能衍生的問題，還有不少緊急突發狀況，都得需要領隊一一協助處理，因此可以說，好的領隊讓整趟遊程更顯加分，也讓回憶更美好。但問題是，擔任領隊工作，卻也不是把外語學起來就好這麼簡單！對學生來說，若有志從事這一行，正規的學院式學習是方法之一，否則你就只能祈禱上輩子有燒好香，能有一個好的師父帶你入門。我想，對於阿凱來說，他就像是個拓荒者、領導者，他願意把他學習當領隊的細節以及訣竅與他人分享，而不是怕被他人學走！這本書的問世，我想他必定是秉持著做好事、說好話、存好心的三好利他精神！

　　如果你是一位觀光旅遊相關科系的學生，我認為這本書能提供你不少實務經驗，協助你在銜接就業市場時，像是抹了潤滑油一樣的順暢；另外，如果你是想要像阿凱一樣享受人生，轉換跑道到旅遊業，這本書看了或墊在枕頭底下，應該都有像吃了大雄丸一樣，對你的專業補血益氣、固本培元。看了阿凱的書之後，我也自我期許能向他看齊，勇敢做自己！

南華大學旅遊管理系　副教授兼主任　許澤宇

作者序
Preface

　　還未擔任國際領隊之前，個人在金融證券期貨業 15 年，工作大部分時間都待在辦公室裡。偶而參團出國旅行，或是當起背包客，到陌生的國度，體會異國的新鮮感、進行一場心靈的洗滌，每每都能獲得重新出發的力量！什麼都很特別、到處都不一樣！旅行意味著改變，每一次都是新的開始！這種經驗，讓我愛上異國旅行！使得我在 40 歲左右，毅然決然地離開工作上的舒適圈，挑戰帶團出國旅行的領隊工作。

> *旅行幫助我們找回自己。*
> *－法國小說家 卡繆（Albert Camus, 1913 ～ 1960）*

　　帶團出國旅行，往返於世界各地，不知不覺已經過了 9 個年頭。這兩年因為 COVID-19，旅行業陷入一片慘淡，領隊、導遊也陷入無團可帶的困境，轉業的轉業、減薪的減薪，突然的變化讓人不知所措！

　　雖然在這疫情的肆虐下，出國旅遊成了奢想，我還是不禁經常想起，出國旅行的快樂！甚至每每在夢中帶團，身處異國，彷彿沒有疫情這回事，醒來才知是黃粱一夢。就像傻瓜一樣的我，就像這樣，總是迫不及待地，期待下一次的旅行！帶團出國旅行，以及團員們從旅途中獲得的美好體驗，就像無限循環一樣，不斷擴大、不曾消失！

感謝《行家旅行社》海英倫董事長的提攜，主管盧志宏的大力幫助。感謝 20 幾年同窗情誼的大學同學甘其銓、許澤宇、王姵文的推薦與協助。以及感謝在本書完成的過程中，給予幫忙的每一位貴人，因為你們促成本書的問世。

林聞凱

2022,4,11 於台灣新北市土城

前言
Introduction

　　台灣人喜歡出國，5 天 4 夜的日本旅行只要 3 萬元，到土耳其 10 天也只要 5 萬元，出國成了全民運動。旅行社費盡心思規畫行程，訂好景點門票、餐廳、旅館、約好當地導遊，最終必須由領隊負責執行，帶團出國旅遊。因此，領隊執行的成果可說是最後一哩路，關係到整個旅程的成敗，由此看來，領隊、導遊，是多麼地重要！

　　作者年過半百，工作經驗豐富，從送報小童、餐廳服務生、報紙記者、大學講師、金融投資專業經理人，到國際領隊導遊帶團出國旅行，歷練多元，可說是讀遍萬卷書、行遍萬里路，豐富的人生體驗，洗練出獨特的生活態度！深深了解凡事獨立靠自己、我也辦得到、專業自我養成、路是人走出來的人生領悟！

　　雖然由於新冠肺炎 COVID-19，現在還未開放國外團體旅行，但終有一天撥雲見日。危機就是轉機，現在正是充實自己的大好機會！機會是給準備好的人！對於需要的外語能力、待人接物、榮譽心、責任感、各國史地、景點介紹等種種專業，有志於帶團出國旅行，成為領隊、導遊的你，準備好了嗎？

Chapter

帶團，沒有人會教你、
甚至等你出錯！

1 /

"

萬事起頭難，
第一團在哪裡？

馬上出團，王牌四絕招！

擁有合格證照的領隊很多，但有證照卻沒有團可帶的流浪領隊更多！如果你想帶團出國旅行，除非恰巧你家開旅行社，馬上有團讓你帶！不然，想避免變成流浪領隊，以下介紹給你領隊取團的「王牌四快絕招」：

✚ 第一快！找旅行社商談自己組團，牛頭兼領隊，但要保證沒有客訴、有糾紛自己負責。

✚ 第二快！天道酬勤，多多去面試，好運的話，會讓你碰到旅行社馬上需要用人，老闆願意用你、主管給你機會。

✚ 第三快！付錢參團實習，當儲備領隊，等公司有團就會考慮派給你。

✚ 還有一快，第四快，死得快！4卡緊！小心被陷害才派你出團，因為沒有人願意帶有問題的團。

路是人走出來的，不試試，永遠不知道結果！

▲ 米拉貝爾花園

▲ 領隊要幫大家拍團體照

▲ 米拉貝爾花園，電影真善美拍攝地

▲ 導遊專業的導覽解說

想要當領隊，旅行社不會告訴你的事！

(A) 領隊不是去玩的，跟旅行完全是兩回事！

參團旅行是享受，付合理團費，什麼都不用知道，跟著領隊去玩就好了。但是帶團是工作，要服務別人，什麼細節都得注意，萬一有旅遊糾紛，責任可能要你擔、甚至賠錢，你知道嗎！？

你會想：「那我自己掏腰包付錢參團，跟著前輩學習，旅行社會給我帶團吧！？」如果真的有那麼好的學習機會，該教的前輩會教，但是留個幾手也是正常的。最重要的還是自己學、自己看；要偷師、要問人；要找資料、做功課；做中學、學中做。

▲ 黃金小街，導遊導覽解說中

▲ 莫札特銅像

▲ 莫札特出生地，黃色建築物 3 樓

▲ 莫札特出生地，現為博物館

Ⓑ 我去這國家自助旅行過就可以帶團！憨郎才想的那麼簡單。

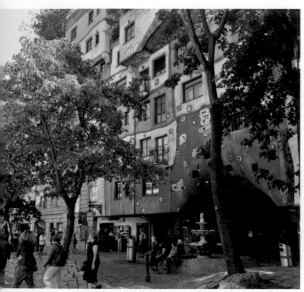

▲ 奧地利維也納百水公寓

自助旅行跟團體旅行不一樣，更別提帶團當領隊。很多人以為花點小錢，自己當背包客走遍歐洲，回來找旅行社就可以帶團，這想法真是天真。

派團主管會問：「這些景點、城市你都有去過嗎？外語行嗎？旅行社能把十天、30 人的歐洲團交給你嗎？」、「這麼多國家，你去過幾個？」、「帶團前有人教過嗎？」

▲ 奧地利維也納百水公寓

▲ 哈爾斯塔特

Ⓒ 旅行社培訓期至少簽約兩年，讓你免費出國參團跟前輩學習，結訓後成為公司專屬領隊，聽起來很不錯。

簽約成為旅行社專屬領隊，聽起來好像很威風，但簽約前你要知道，培訓期間至少三個月，每天上班、學排行程、訂旅館、找餐廳、訂機票船票、預約導遊及巴士，什麼雜事都要會。這些旅行社內部行政工作，你確定是你要的？

培訓期間，主管依據表現評分，合格就讓你帶團。最好的狀況是一個月出一團，當然不能有客訴。沒有出團的時間，就來公司上班。萬一簽約後，你發現不適應、反悔退縮；或者公司遲遲沒派團，而你私底下在外接團；或者帶團遭嚴重客訴，這些狀況都算違約，需支付違約金。

▲ 小鎮廣場

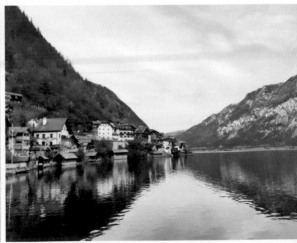

▲ 湖光山色美不勝收，被譽為歐洲最美小鎮

"

沒有人會教你，
甚至等你出錯！

大旅行社就那幾間

有機會到大旅行社帶團是很好的經驗，團數多，每個月都有帶不完的團。實務上，領隊會分群組，分長線、短線；分一軍、二軍；分有當地導遊、沒導遊。一批又一批的團體，每個月都等著要派領隊，你只能從中選一種。

雖然大旅行社團數多，但是嗷嗷待哺、等著排團的領隊也很多，派團主管怎麼挑選！？這也是個問題。基本上，他們派領隊的邏輯如下：

不是留學該語言國者，不要；新手沒帶過團，不要；有客訴，刷掉；選團以後不用；過年過節不接，不用；請假太多，再見。領隊小費回國後一星期，沒客訴才給，還扣轉帳費用；被客訴時，沒有詳細調查、不公正公平，旅行社與客人同一個鼻孔出氣，也是常見的。說不用就不用，派遣員工沒有資遣費，沒有工會組織。有的只有「謝謝、再見、再連絡。」

▲ 熊布朗宮正門口

▲ 入內參觀須當地導遊帶領

▲ 熊布朗宮花園

▲ 舊城區格拉本大街

▲ 國家歌劇院

▲ 舊皇宮區

小旅行社沒團帶

　　在台灣，簡單清新、校長兼撞鐘的小旅行社很多，員工沒幾個人，所以團數不多、也不穩定，公司無法保證或保障每個月都有團帶。碰上旅遊旺季，你才有機會表現。不然，久久才一團，老闆就先跟你搶團帶；人少的團才給你；有客訴，自己負責賠款；遇到糾紛，旅行社被告賠錢，馬上倒給你看；過年過節找你出團，老闆自己在家享天倫樂。

▲ 導遊正在講解歷史古蹟

▲ 奧地利維也納聖史提芬大教堂

領隊派遣公司

　　某些旅行社會有公司專屬的領隊，也就是俗稱「一軍」的領隊，是公司領隊的核心成員，資深專業、經驗老到、客人滿意度高，值得學習。一軍領隊是公司派團首選，他們可以先挑選出團日期與團體人數，其餘的就轉到二軍，甚至外包給外面的領隊派遣公司。

　　領隊派遣公司與多家旅行社合作，專做派遣工作，他們在外募集領隊，將 A、B、C 旅行社的團接下後，輪流排上領隊，團數也不少，旗下領隊每個月都會有團出。但派遣領隊的壓力往往比較大，譬如團體人數少、按人數計的小費收入就少；出團航班由高雄出發，你住台北，住宿及交通費自付等等。重要的是，派遣領隊往往要靠銷售販賣商品來獲取收入。因此實情是，有人每月進帳 20 萬、有人一年進帳 20 萬，不會賣、沒賺錢，是你本領不夠。而且萬一沒有達到目標銷售額，領隊帶團還會賠錢呢！

▲ 匈牙利布達佩斯漁夫堡

▲ 匈牙利布達佩斯漁夫堡

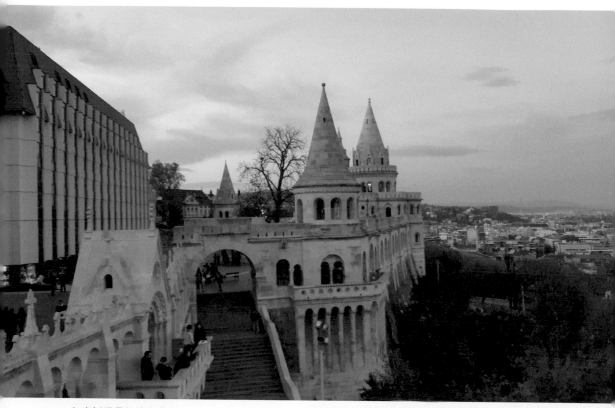

▲ 如童話場景般的漁夫堡

▲ 貫穿布達佩斯的多瑙河

▲ 橫跨多瑙河的賽切尼鎖鏈橋

Freelancer 自己接案

　　Freelancer 意指不隸屬於任何公司，或與特定公司簽約執行業務的自由工作者，如自由作家、自由記者、領隊導遊等。法規規定，海外團體旅行必須派遣通過國家考試、經過職前訓練、具有合格證照的領隊，所以只要你有合格的領隊證，就可以執行旅行社的領隊工作。

　　Freelancer 一開始要主動找旅行社與派團主管維持良好關係、建立信任後，旅行社出團就會找你。後續客人滿意度高、客訴少或者主管欣賞，你的機會自然更多。然而正因為 Freelancer 不隸屬任何公司，因此在職場上如同無根浮萍，譬如要自己找公會投勞健保；機場往返交通費自己負責；國外電話費、網路卡等必要費用，沒有公司補助等等。Freelancer 雖然保有自由度、獨立性，但是樣樣都要自己來，費用都要自己負擔，這也是必須正視的缺點。

▲ 斯洛伐克首都布拉提斯拉瓦__多瑙河畔

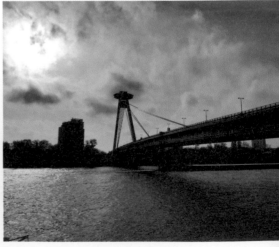

▲ 布拉提斯拉瓦__多瑙河畔，UFO 橋

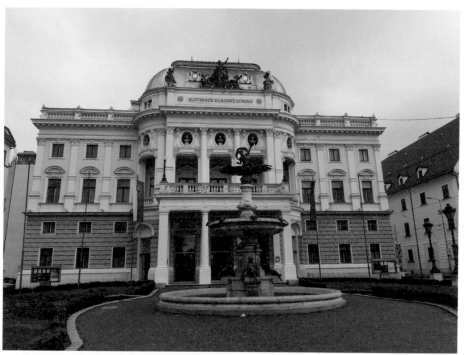

▲ 布拉提斯拉瓦__國家歌劇院

▲ 布拉提斯拉瓦__紀念品店

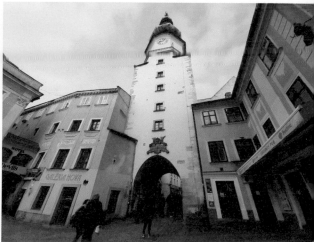

▲ 布拉提斯拉瓦__城門樓

最重要的收入來源

領隊服務費

　　領隊的收入其中之一，來自於團員的領隊服務費。領隊提供的服務其實具有專業性質，尤其是海外旅遊，需要外語能力、導遊解說、臨機應變，領隊往往也是團員的保姆、伴遊，對待團體親力親為，提供各種服務。習慣上，大家將付給領隊的費用稱為小費，其實應該正其名為「領隊服務費」，才比較名符其實。

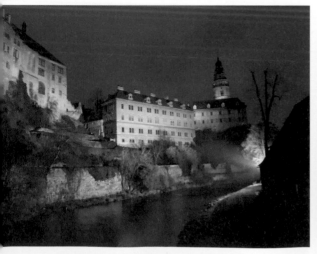

▲ 捷克庫倫洛夫小鎮＿城堡區夜晚浪漫無比

▲ 捷克庫倫洛夫小鎮＿城堡區的連結橋

▲ 捷克庫倫洛夫小鎮＿展望台　　▲ 捷克庫倫洛夫小鎮＿引水橋

　　領隊服務費用是按團體人數與旅行天期收取，金額沒有硬性規定，而是約定成俗。以歐洲而言，1 日 10 歐元為最常見，10 天的旅遊每人須付 100 歐元，約合台幣 3200 元；日本旅遊 1 日 250 台幣為最常見，5 日共 1250 台幣。遇到想要鼓勵領隊或是欣賞領隊的團員，多付超額的服務費也是會有！也因為領隊在外工作服務團員，沒有功勞也有苦勞，幾乎很少有團員會少付此筆費用。

　　團員們付的服務費，可不是領隊自己一人獨享，客倌們不要誤會！首先，要付給巴士司機及導遊小費。另外，有些旅行社會抽取固定比例的領隊服務費作為公積金，由公司來運作。總之「領隊服務費」，不是領隊一人獨享，而是必須分享出去給第一線的人員！

免稅、特定合作商店購物抽成

　　帶團員們前往特定地方購物，如特定免稅店、合作商家，眾所周知領隊會有額外收入。一旦你在國外走跳，當了數年的領隊、熟門熟路後，才會知道有多少合作的商家，或可在巴士內販賣的商品，以及各種銷售回饋給領隊的計算方式。

　　該如何安排銷售？什麼時間點做？如何置入性行銷？在不打壞團員們的旅行興致，又能讓他們爭先恐後、愉快高興的消費購買？旅途中的銷售，無疑又是一門學問！

　　遇到瘋狂採購名錶、名牌精品包的客人，領隊就發財、荷包滿滿！相反的，出國旅行單純只想看看風景、散散心的人也很常見。切記，帶團領隊絕不可強迫消費或差別待遇，對每個團員都得盡心服務，才有職業道德！

　　領隊及導遊的工作沒有年終獎金、沒有三節禮金，更沒有公司分紅。在旅途中，領隊們賺取合理的專業服務費，以及團員們的購物收入，既不強迫別人消費，也不須覺得不好意思，拿捏有度，賓主盡歡即可。

▲ 晚餐為捷克豬腳大餐

▲ 卡羅維瓦利，最大的溫泉迴廊

▲ 卡羅維瓦利，讓團員品嘗養生溫泉

▲ 領隊要隨時服務團員

「人」的問題 "

當地工作人員

　　旅行社費盡心思規畫出來的行程，訂好景點門票、餐廳、旅館，預約當地導遊、遊覽巴士，最終必須由領隊負責執行，帶團出國！旅途中的每一個環節，環環相扣，需要相當流暢的 Team Work（團隊合作）才能造就一趟優質的旅程。

　　實際上，這種跨界的虛擬團隊，國外的工作人員包括帶團領隊、當地導遊、巴士司機、飯店業者或餐廳人員等，著眼的其實都是自身利益，以致於團隊觀念鬆散，一旦出現疏失就容易互相指責與推卸責任。

▲ 捷克 Marianske Lazne __台灣人開的中餐廳

▲ 捷克百威城廣場__要給團體足夠的自由活動時間

譬如領隊專業不足，行前沒有預先告知國外氣候變化，使得團員禦寒衣物攜帶不足；導遊對觀光路線不熟，胡亂解說；巴士司機不認識路，繞遠路浪費時間等等。

這樣的虛擬團隊，一旦在旅遊途中發生任何事情，第一線人員一定會最先面臨團員的質疑與情緒。通常領隊都要先一肩扛起責任、解決問題，避免讓事態擴大，甚至延燒回國，最終形成旅遊糾紛。

▲ 捷克布拉格＿皇宮城堡區聖維特主教座堂，國王在此登基

旅行社行政內勤

　　偶爾也會出現旅行社人員的行政疏失，如漏訂餐點、素食人數搞錯；體驗活動名單出錯，已付錢的團員上不了熱氣球；房間訂錯等等。身為帶團領隊，面對這種疏失，抱怨跟指責不是我們要做的事。因為在第一線的你，面對問題要趕緊處理和解決才是最重要的！

　　如果不幸真的遇上團員客訴你不專業或景點參觀時間太短，這些可能是旅行社人員將行程排太滿或者未考慮到移動距離所需時間等。這些錯誤在行前就已經先產生，結果卻變成是帶團領隊需要面臨的問題。

　　萬一主管對你認識不深，很容易對你造成誤判。甚至業務人員聽到團員的客訴，若心態上偏向團員，則也會對領隊造成誤會。當你帶團不順時，會覺得每個環節的人好像都在扯你後腿，指責你的不是。所以遇到能夠互相配合、理解領隊工作難處的同仁，真的會心存感謝！然而，團員反饋行程排得好、對旅館及伙食感到很滿意，那都是旅行社安排得好，帶團領隊只是負責執行。除了要有自知之明，知道功勞不歸於領隊外，回國時記得稱讚一下相關人員。適當安撫好內勤行政人員，也是聰明領隊該做也必須要做的小訣竅。

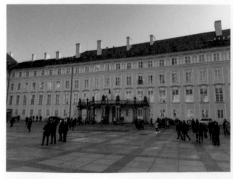
▲ 城堡區。位於廣場邊的捷克總統府

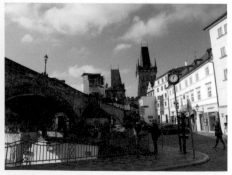
▲ 查理大橋。橫跨伏爾塔瓦河，連接城堡區與舊城區

▲ 城堡區。範圍廣大，分許多小區

▲ 查理大橋。熱門景點扒手多，觀光客要注意

領隊自身

領隊在第一線帶團，當下遇到的每一個問題，先不能細究責任，當務之急就是解決問題！而且大部分發生的問題，也都跟領隊自身有直接或間接的關係。更不用說，團體旅行中遇到的所有事情，都是領隊的責任。不管是巴士出車禍、飛機延誤、旅館房間、餐食訂錯，連團員集合時間遲到、NO SHOW（未到）等等，領隊都需要排除解決！領隊不處理，就等著問題來處理領隊！先將問題處理好，讓旅途順利進行，之後再來反躬自省。有則認錯彌補，無則一笑帶過。

領隊自己出問題：「要記的事太多、忘記事先預備。自不助天不助，缺乏能力魄力。怪東怪西、怨天尤人。經驗不足、彈性不夠、準備不足、態度不佳、專業不行。這就是：領隊你自己出問題！」

▲ 查理大橋。精彩的橋上街頭藝術表演　　▲ 查理大橋。摸了願望會實現

▲ 泰爾奇。具有特色的中古世紀牌樓式建築

▲ 舊城廣場。所見盡是歷史古蹟

我不是教你詐！領隊要懂得預防措施，自我保護很重要！

　　身為帶團領隊，其實要戰戰兢兢，尤其參團的人來自四面八方、三教九流。而社會上普遍存在著一些對領隊的錯誤期待，有些人認為出錢是大爺而過份要求；參團卻不願意配合團體行動；報名低價團，卻期盼高質感行程。還有更妙的是「團員就是不喜歡你」，就是對你有偏見。團帶多了，難免遇到情緒化的客戶，無理客訴。因此，領隊們，我不是教你詐！要懂得採取一些預防措施，了解團員們的心理，不要被抓住小辮子，保護自己！

　　領隊帶團，簡直像極了愛情：「任何場合，要早到、要晚退；椅子要坐一半、只能晚睡早起；要最後吃、要一直笑；不能吃得太爽、不能笑得太開；不能比他高興、不要露出馬腳；隨傳隨到、任勞任怨；你都沒講、我怎知道；言者無心、聽者有意；怎樣都好，沒注意到，回去你就知道！」

"

「事」的難題

　　除了「人」以外，領隊要面對的還有「事」的難題呢！當一切都安排妥當的行程無預警地發生變化，讓帶團領隊陷入兩難。怎麼辦！？團員遭遇扒手，錢包、護照在國外遺失；旅館被超額預訂、房間臨時客滿；餐廳出錯，造成行程延誤；颱風登陸、暴風雪來襲，機場關閉、飛機航班延誤；天氣因素，纜車暫停營運、景點不開放等等。臨時發生的狀況，光是向團員解釋也不是辦法。該怎麼處理？

　　還有更扯的，航空公司超額預訂、機位客滿，協調團客等候下一班航班；巴士老舊，途中故障，團員等待換車 3 小時；高速公路發生嚴重車禍，造成大塞車，導致無法執行當日行程，怎麼補給團員！？不事前發現問題，怎麼預防！？不先沙盤推演，怎麼臨機應變！？對國外當地不熟，遇上變化怎麼調整！？遇事沒有專業的處理，團員們如何信服！？叫不動導遊、巴士司機，如何配合！？行程調整，團員當下同意、事後反悔，回國客訴，甚至告你一狀！？你說，領隊沒有三兩三，怎麼帶團！？

▲ 捷克布拉格＿特色洞穴餐廳，領隊要懂得營造氣氛　▲ 伏爾塔瓦河＿搭船夜遊，浪漫無比

當個細心的領隊，你還需要——

懂得尊重團員

幫大家拍團體照

隨時服務團員

團員葷素食要安排妥當

要告訴團員廁所位置

要給團體足夠的自由活動時間

旅行名言錄

人生就是一場旅行。

法國小說家、劇作家 維克多·雨果
(Victor Hugo, 1802 ～ 1885)

▲ 領隊看招：領隊帶團，需要注重外在形象、內在專業！

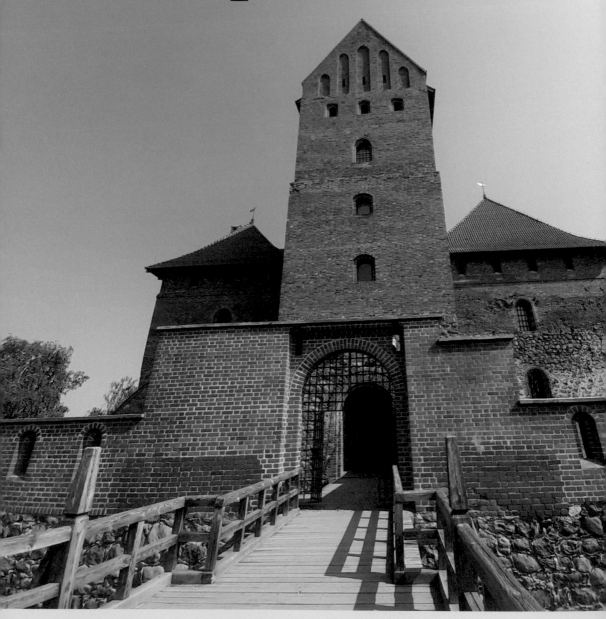

Chapter

※ 本章節照片：俄羅斯，以及波羅的海三小國，愛沙尼亞、拉脫維亞、立陶宛。

帶團，
工作職掌怎麼區分？

2 ／

”

起程前，
「領隊」的行前作業

行前說明會

領隊到旅行社交接出團資料，會拿到行程、團員們的電話與個人資料，往往需要在出發前，舉辦行前說明會或以電話告知各注意事項。

團員們會先收到旅行社的紙本資料，領隊要以口頭告知注意事項、核對該確認事項、回答相關問題等。這些作業通常在出發前幾日就要完成，如下例子：

「貴賓你好。我是這次出團的領隊導遊林閏凱，可以叫我小林。電話是 09xx-xxxxxx。我們即將於 11/10(五) 出團奧捷斯匈十日，在此再向各位提醒一些注意事項，希望出團愉快、順利、快樂。

➕ 11/10(日)16:45 於桃園機場二航站中華航空櫃臺集合，證件自帶者請務必帶齊 (護照、臺胞證)。

➕ 北京首都機場 (PEK) 轉機，託運行李 23 公斤，直接送到慕尼黑。

➕ 奧地利、斯洛伐克、德國用歐元 (臺灣換好)，捷克克朗、匈牙利福林當地換 (歐元、美元等皆可換)。

➕ 歐洲插電轉接圓頭；雨傘、藥品、保養品、牙刷牙膏請自備。

✚ 歐洲飯店早餐大部分較簡單，只提供歐式早餐，如麵包、起司、蔬果、蛋、咖啡等，多無中式早餐，請見諒。

✚ 飯店房間內設備不一，部分無煮水器、無冷氣、無吹風機等，都是飯店長期以來的經驗，以致無提供，但如需要，我會儘量幫各位解決問題。

✚ 廁所多半要付費，如 0.5 ～ 1 歐或 10 克朗等，休息站的廁所也多有自動找零，屆時將紙幣換開即可。我們會儘量幫各位找免費的廁所，優先讓各位使用。

✚ 我們住的飯店附近，大部分都有超市，可買水果、食品。飯店環境優美很適合清晨、晚間飯後散步等。

✚ 溫度 - 5 ～ 15 度，早晚溫差大，圍巾、外套等禦寒衣物請帶齊。

行前事項繁多，難以一一詳述，遺漏之處想到即提醒大家，希望旅途愉快。」

▲ 立陶宛維爾紐斯首都機場

▲ 歐洲團體旅遊巴士

機場集合，團員與各式資訊確認

　　到了機場，迎接來自四面八方的團員是領隊的首要任務，飛機不等人，所以團員的集合時間很重要。領隊通常要在集合時間半小時前就到，從容地處理所有團員們的託運行李、出入關規定事項及確保符合海關規定等。

　　台灣團員們出國習慣是手機網路不離身，常會自備網路卡、WIFI 機，使用 FB、Line 等，因此我也會用 Line 建立群組，讓該團體的團員們可以隨時與我保持聯繫。這個動作，通常在機場就會完成，讓出國旅行能更順利進行，非常方便有效！

　　如果遇到必須轉機的狀況，則一定要確保團員下機到齊，明確告知轉機的登機口及時間。去到海外大型的國際機場，常常需要再一次轉乘電車及再次通關，因此，帶團領隊最好帶著團員們一起前往，才不會有團員跟丟的情況。

▲ 教宗曾來此教堂參訪

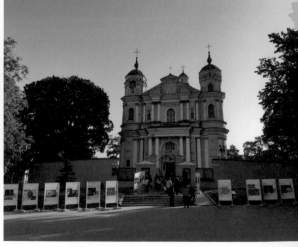

▲ 立陶宛＿哥德式教堂聖彼得與聖保羅大教堂

▲ 聖彼得與聖保羅大教堂_ 巴洛克式建築美麗而莊嚴　　　▲ 立陶宛_維爾紐斯舊城區城門入口

　　轉機的空檔時間，團員常常會休息補眠或者去逛免稅商店等，領隊一定要向每一位團員明確地指出登機口位置及登機時間之後，才能讓他們自由活動。因為有些航班會臨時改變登機口，所以一定要對團員們耳提面命，切記時間一定要留有彈性，不要最後一刻才前往登機口，萬一登機口改了，距離又很遠，就會造成自己的麻煩。

　　要記住，確保順利轉機是領隊的責任。因此，領隊該做的動作，每一個都要做到，是無法有任何缺失的喔！

　　另外，出入各國海關的免稅規定，如菸、酒等數量，也要明確告知團員，不要多帶，以免被查獲沒收，既浪費時間也造成後續行程延誤。

桃園機場的「六個免費高級服務」

你知道嗎？桃園機場有「六個免費的隱藏版高級服務」！如果到登機前還有一段時間，除了逛免稅商店，還可以去 24 小時淋浴間、免費 SPA 按摩椅、免費電影院、圖書館或健身房！更有全球首座 Hello Kitty 粉紅候機室、28 種主題候機室！去機場，洗完澡找個按摩椅躺平就可補眠了！

① 24 小時免費淋浴間

在第一、第二航廈都有 24 小時免費的淋浴間，空間寬敞明亮，提供冷熱水，還有桌台、座椅、掛鉤、鏡子，一應俱全！

地點 ➜ 第一航廈一、二樓入境區；第二航廈一樓入境區、第二航廈四樓出境區

② 躺椅區

2014 年台灣桃園國際機場在全球好睡機場排名之中，獲得亞洲第 5 名！躺椅區可以保有你的隱私更能全身舒展平躺，而且前方就是大片落地窗，戶外景緻一覽無遺。

地點 ➜ 第二航廈三樓

③ 小型電影院

轉機區除了有免費使用的按摩椅及躺椅，還會不定時播放電影，是個打發時間或是休息的好去處。

地點 ➜ 第一航廈轉機區

▲ 舊城區。盡是歷史遺跡

▲ 古老的維爾紐斯大學

④ 免費 SPA 按摩區

可以到免稅店索取按摩椅代幣，就可以獲得一次 15 分鐘的免費按摩體驗！

⑤ 健身房

桃園機場健身房設有許多健身器材，如跑步機、腳踏機等，還增設瑜伽區和沖澡區。

地點 ➲ 第二航廈三樓 D1

⑥ 觀景電子圖書室

這裡除了有短沙發可以躺臥外，還可以上網及觀賞機場內飛機起降的情景，相當舒適且具有私人空間感。

地點 ➲ 第一航廈三樓

起程後，
「領隊」的作業事項

與當地導遊溝通

在有安排當地導遊的情況下，如果是單一國家，如土耳其、俄羅斯、中國等，就會有一位全程陪同的導遊在機場入境大廳等候接機，只要團體一出海關，導遊就在大廳迎接。這樣的情況就很簡單，領隊只要順利把團員帶出海關，其他的就可以交給導遊來處理。領隊也不是沒有事做，要跟導遊確認好行程、食宿、時間等，做好與導遊的溝通，並注意團員們的安全，以及行程中有沒有跟上導遊的腳步等等。導遊如果以外語講解的時候，領隊就要身兼翻譯，扮演好橋梁的角色。

如果是跨國行程，通常就不會有全程陪同的導遊，而是安排點 guide（景點導遊）。譬如：奧地利維也納、薩爾斯堡、匈牙利布達佩斯、捷克布拉格等地方，團體搭巴士到了當地，導遊才會出現，在各個景點做解說、帶團體參觀見學等。跨國旅行在歐洲更是普遍，因此領隊得注意各國使用的貨幣。雖然大部分歐洲國家已使用歐元，但仍有許多國家保有自己的貨幣，如：捷克是克朗、匈牙利是福林、羅馬尼亞是列伊、俄羅斯則是盧布等。領隊往往會帶團員直接在機場或是景點的兌換所換取當地貨幣。

此外，歐洲的公共廁所需要額外付費，從 0.5～1 歐元不等，廁所門口可能有人看管，或是設置投幣式的閘口需要投入硬幣，才能入內使用。而且，知道廁所的地點後，也要確保團員們有足夠的零錢。上述這些幾乎都是領隊、導遊的責任。

▲ 位於湖中的城堡

▲ 唯一的陸上入口

▲ 易守難攻，裡面的設施完善

▲ 廣場中展示處死犯人的斷頭台

▲ 以好幾道城牆包圍著

▲ 堡中有堡，嚴密守護著堡主的安全

硬體設施確認

大部分的團體旅行，如果沒有意外的話，整趟旅程都是搭同一台巴士。通常巴士司機會算好團體出關的時間，到達機場附近等候，只要領隊以電話與巴士司機聯絡後，就會來迎接團體。

巴士司機通常只會說該國語言或是英語，因為公司也都會給司機行程表，所以領隊、導遊每天與司機溝通好時間、地點，司機就會盡到他的職責，將團體送到該去的地方。為了讓行程順利進行，領隊、導遊、司機是三位一體的，所以各方面都要能密切配合。

團員們的飲食、餐廳的聯絡、葷素食的事先安排，領隊都要鉅細靡遺，不能出差錯，更不能有誤餐情況發生。不要忘記，旅途中享用當地美食，也是行程安排的一大重點。

最後則是旅館住宿，如入住及離開的日期與時間？單、雙人房？早餐地點、時間等，也都要先與旅館方確認。有足夠的彈性時間，事先確認好所有事情，才能有最好的服務。

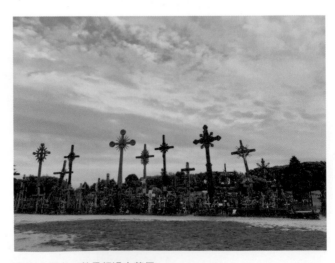

▲ 十字架山。數量超過十萬個

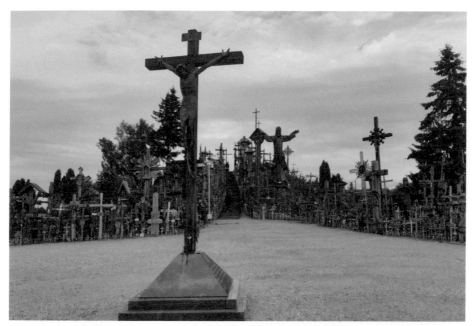

▲ 十字架山。起源於 1831 年抗帝俄沙皇統治

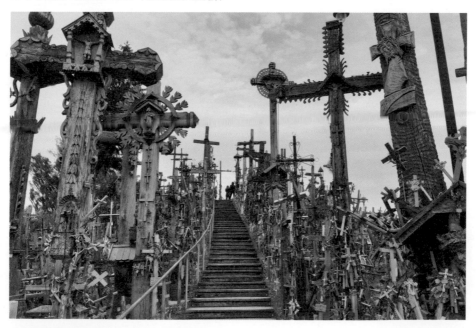

▲ 十字架山。已成為全球痛苦和希望的象徵

滿足團員的購物需求

很多人出國就想血拚購物，滿足一下消費慾望，免不了買一些特產、奢侈品、洋菸洋酒、伴手禮，領隊也都會帶團前往。碰到強迫團員購買足額的情形，就會使人不悅，甚至造成糾紛。說實在的，也沒有領隊喜歡帶這種團體旅行，除非逼不得已。因此，建議不要參加團費過低，需要以購物額度補足團費的行程，往往會讓人掃興。

絕大多數，在受不了誘惑的情況下，大家想買的東西可多了呢！著名的伴手禮，吃的如日本薯條三兄弟、白色戀人、長崎蛋糕、土耳其軟糖、比利時巧克力、莫札特巧克力等。另外，Outlet潮牌精品、名牌包、托特包、Longchamp包、瑞士刀、名錶，都是大都市裡就買得到的東西。此外，具有城市特色的全球星巴克城市杯、俄羅斯娃娃也很受歡迎。到免稅店狂掃

▲ 首都里加。國家歌劇院

▲ 首都里加。拉脫維亞國旗

藥妝、健康食品、保養品更是人氣無法擋。愛血拚的人，兩個大行李箱都不夠裝！

最特別的是，有一次到了奧地利維也納，某位團員竟然想去書店買希特勒的自傳《我的奮鬥》德語版！？他說在德國及奧地利這些德語主要國家，書店現場竟然買不到這本書，需要十天以上的預購，只能靠我下次去幫他拿書。他跑了幾間書店，有些店家光是聽到希特勒這個名字，就把他給轟出去了！？聽到這情況我也嚇了一跳，顯然在這些地方，納粹仍是個禁忌的話題。

旅行團的購物時間是集體行動，既要留給團員們足夠的選購時間、不能強迫購買，也要確保後續行程不能耽誤，而這也關係到領隊及導遊的收入。種種眉角，誰說很簡單呢！？

▲ 被譽為歐洲的美人，亦有北方的巴黎之稱

▲ 舊城區。遊客眾多

▲ 舊城區。自由廣場，保留往日歷史風情

　　團員在旅程中的任何感受都跟領隊有關係！這些品質的好壞、服務的優劣，都會形成帶團領隊以及主辦旅行社的口碑。領隊在現場的臨機應變收關客人的滿意度，是好？還是客訴？往往是旅程的成敗關鍵！

　　在第一線執勤的領隊、導遊，同時也是各景點的評鑑人員。可以將現場發現的問題、實際面臨的種種細節報告給主辦旅行社，作為下一次安排行程的考量。在我帶團的經驗中，適度地給出專業的建議，可以讓他們有所改進、提升旅遊品質，他們也是相當重視與歡迎的喔！

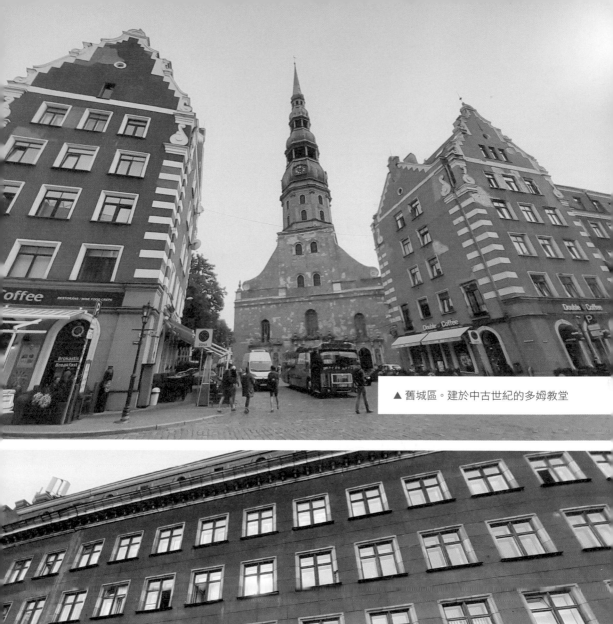

▲ 舊城區。建於中古世紀的多姆教堂

▲ 科技大學

熟悉行程，掌控時間

　　旅行社將行程安排好，如無不可抗力因素，每個景點都要由領隊帶團前往。對領隊來說，最重要的事是按表操課，但景點觀光的停留時間則由領隊安排，行程表上不會標註。

　　一些不肖旅行社為了吸引人潮，往往塞進過多景點，讓行程看起來很豐富，到處都有去。實際上卻是壓縮每個景點的參觀時間，或因「來不及」、「沒時間去」而 pass（略過）景點的情況也屢見不鮮。

　　行程安排得再好都只是紙上談兵，執行起來順利與否才是成敗關鍵。不同地點間的移動、交通路況、景點見學、團員集合等，都需要彈性地預留時間，才能有效執行。因此，在執行層面上，第一線的領隊、導遊，甚至比規劃的行程本身更重要。

　　領隊在行前就要熟悉行程表，預先操演一番。到了現場按表操課，景點時間上的安排、導遊講解的深廣度、團員的滿意度，環環相扣互相影響。誰還能說，隨便派個領隊、導遊都可以！？

▲ 舊城區。城牆外砲台

▲ 舊城區。導遊帶領城市導覽

▲ 舊城區。瑞典殖民遺跡的三兄弟之屋

▲ 舊城區。飽覽城市歷史風情

團員的情緒安撫

　　旅行團客人形形色色，有蜜月旅行的新婚夫妻、如膠似漆的情侶、父母兄弟的家庭、親朋好友，甚至公司團體、員工旅遊等，年齡層也可能從 3 歲橫跨到 80 歲，每個人的需求或許都不太一樣，但可以確定的是參加了旅行團出國遊玩，大家都想悠閒、放鬆地享受旅行。

　　面對這麼多元的成員，更要有圓融多變的應對方式。每一位領隊都曾面對客人不滿的情緒、無理的要求、誇張的抱怨，相信都有其原因，絕對也都不是對領隊個人找碴。不管怎樣，領隊都要展現出以客為尊的心態，高 EQ 的處理，不卑不亢、不慍不火，才不會造成後續的客訴。

　　帶團領隊在行程中，必須多觀察團員們的情緒，盡心盡力處理，相信都會有好的結果。領隊們也是人，也有壓力與情緒，只是事情當下，仍然必須先將狀況處理好才是專業的表現。

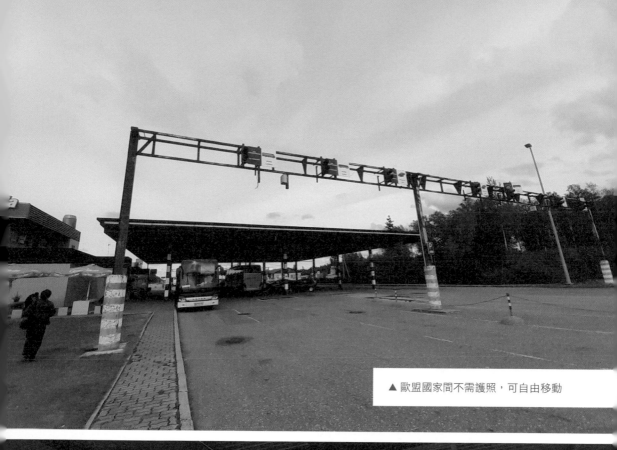

▲ 歐盟國家間不需護照，可自由移動

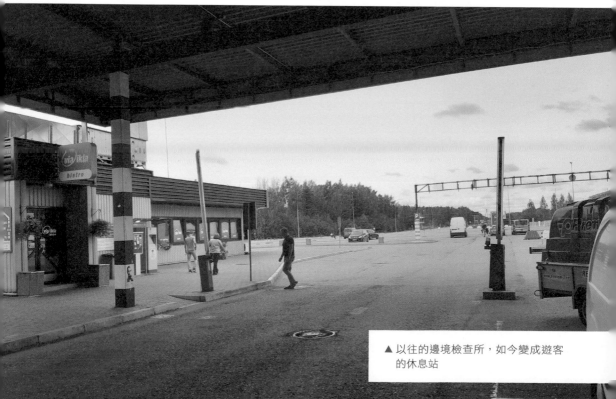

▲ 以往的邊境檢查所，如今變成遊客
的休息站

"

旅途中，
什麼是「導遊」該做的？

導覽講解

　　導遊，顧名思義就是引導觀光遊覽，所以對於景點的解說一定要有其專業度，一般也都是持有國家合格導遊證照的人才可以擔任。許多國家更細分城市、景點、博物館等，需要具有特定領域的專業知識。所以，每當導遊開口解說時，總是吸引著旅人佇聽！

▲ 愛沙尼亞__國會議事堂

▲ 國會議事堂＿＿周邊街道上，盡是各國大使館

　　導遊在講解過程中，融會貫通了歷史、笑話、地理、名人、小故事，引人入勝。拿著小型麥克風，邊走邊講解，團員戴著耳機，邊看邊點頭稱是、讚嘆連連。導遊的講解，透過一道道歷史小故事，把團員們帶進時光隧道，隨著呈現在眼前的歷史文物、皇冠權杖，完成一次又一次的知性旅程，以及再一次的自我心靈洗滌。尤其是在歐洲的許多城堡、皇宮裡，藏著無數奇珍異寶、世界名畫、稀有的收藏品等，若沒有人詳細的解說，走馬看花的觀光客是絕對不懂其奧妙之處！

稱職的輔助

　　領隊帶著團體與導遊在某城市碰面，參觀見學過後又得往下一個城市邁進。在這個景點城市能夠有多少時間參觀，領隊需要掌握全程，不能只是通通都丟給導遊去處理，因此事先要與導遊做好溝通，才能順利地繼續進行下去。另外，團員在參觀前，或許對某個城市、景點特別有興趣，想待久一點，領隊也可以配合這些希望與要求，與當地導遊做行程上的調整，完成團員們對旅途的期待。

　　就我的個人經驗，資深的導遊碰面後都會先詢問領隊，大概要參觀多少時間？哪些地方希望待久一點？有無特別要去的場所？然後完成團體的期待，賓主盡歡！

▲ 舊城區。敦皮古堡，12 世紀所建

▲ 英文導遊。領隊要先跟導遊溝通好

▲ 敦皮古堡＿世界文化遺產

▲ 從敦皮山上，可俯瞰塔林整個舊城區

景點門票及交通問題

　　歐洲許多漂亮的小城鎮，如湖畔小城——奧地利哈爾斯塔特，進城需要門票；雄偉的皇宮、城堡，事先得透過國家合格導遊預約，才能購得門票，並由導遊引導入場；許多舊城區，如捷克庫倫洛夫小鎮，需要有導遊陪同。

　　各國處處都設有旅行團巴士的停車限制，不能隨便停放也無法上下旅客。如奧地利薩爾斯堡，城內巴士停車區更嚴格限制進出時間，只能在預

▲ 首都塔林舊城區。市集的手工傳統藝品

▲ 首都塔林舊城區。有 800 年的歷史

▲ 典型的歐洲市鎮風情

▲ 首都塔林舊城區。遊客如織

約的 10 分鐘進出場，否則課以重罰 90 歐元！捷克庫倫洛夫小鎮，團體巴士無法進入，必須事先預約並停在外圍停車場。

種種當地的不成文規定，若沒有領隊、導遊、巴士司機三位一體事先溝通、互相配合，團體旅行絕對無法順利進行！所以掌握每一個城市、每一個景點的規定與習慣，才能讓每趟旅程愉快順暢。

引領購物行程

　　旅遊的過程中，團員們免不了會想要買一些當地伴手禮、特產。如到了土耳其伊斯坦堡，導遊會帶著團體到大巴札買一些土耳其軟糖；到了安納托利亞高原，會參觀寶石工廠、皮衣直營所；或是體驗傳統的土耳其浴，把你全身的汗垢搓洗乾淨，讓你煥然一新！

　　旅行團搭著巴士，穿梭於各城市間，景點間的車程短則 30 分鐘、長可達 3 小時，到了人煙稀少的荒漠高原，旅客們總得上上廁所、喝喝紅茶。熟門熟路的當地導遊，帶著團體前往巴士休息站，宛如沙漠中的綠洲，讓團客們順便消費購物，橄欖香皂、橄欖油、海鹽、手工藝品、冰酒、葡萄酒等等，什麼都有。或是國家合格的境內免稅店，如大家熟知的日本光伸免稅店、韓國人蔘免稅店、蠶絲被店等等，商品樣式多元，也都是團體旅客會去的購物點。團員們比品質、比價格、比服務，看上眼的就大方的瘋狂購買，導遊荷包也就有所進帳，服務起來就更加起勁！

▲ 用自己的腳感受波羅的海

▲ 如詩如畫的風景

▲ 愛沙尼亞__保存最完好的古城堡，赫爾曼城堡

▲ 城堡對岸就是俄羅斯城堡，自古即是軍事要塞

何謂「Through Guide」？ ''

一夫當關的國際領隊

跟團去歐洲旅行時，往往會橫跨好幾個國家，使用好幾種語言，以台灣很常見的中歐之旅「奧捷斯匈」來說，4 個國家、3 種語言，領隊的外語能力是必要的，當然最少要會英語。而歐洲的巴士司機往往是從東歐國家來的，這些司機基本上要會說英文，只是有些英文不太溜，只能說一兩句，而領隊也要能應對。因此，會說第二外語，如法語、德語，往往是有實際的效用，對行程的順利非常有幫助。奧地利講德語，捷克、斯洛伐克、匈牙利等國家，因歷史因素，有非常多人德語說得比英文還要好，因此領隊如果會說德語，與巴士司機溝通會順暢許多。

雖然旅行團橫跨好幾個國家，但是導遊服務只限於單一國家，無法跨國，而且多為當地景點導遊，無法全程陪同。因此，在一個國家裡、甚至跨國家的移動過程中，就只有領隊一位全程服務團體所有成員，俗稱 Through Guide，就是領隊兼導遊。

Through Guide 必須忙著將各景點、不同國家串聯起來；幫忙兌換不同國家貨幣；至少，休息站的廁所標誌要會區分。當然，也需要講解不同國家地理、歷史等。Through Guide 負責整個旅行團，責任比較重大，但收入也比較好。

▲ 赫爾曼城堡＿位於納爾瓦河邊，對岸即是俄羅斯國境

▲ 愛沙尼亞與俄羅斯國境檢查所

▲ 俄羅斯國境警察哨所

▲ 凱薩琳宮。俄羅斯宮廷風格　　▲ 金碧輝煌的內部裝潢

Through Guide：日本

　　台灣旅行團到日本，實務上都是由一位 Through Guide 服務所有事項，沒有再聘請當地導遊。所以除了機場通關、食宿安排等服務以外，當然也得執行導遊的服務。因此，台灣的領隊都比日本人還了解日本，不然應付不了形形色色的團體成員。

　　Through Guide 要做景點、歷史的解說；要了解旅程中的亮點；景點時間的安排，要滿足團員的期待；要在巴士移動的時間裡，為下一個景點做深入淺出的介紹；要在城市巷弄裡，找到當地美食；在各個地方，都要知道廁所在哪裡；當地的特色是什麼？各地的差異在哪裡？

　　到日本，泡溫泉是常見的行程，因此 Through Guide 對溫泉當然要有基本的認識。分為幾種泉質？泡湯穿的浴衣要事先告知穿法、剛吃飽或喝

▲ 女皇宮廷用餐擺設　　　　▲ 凱薩琳宮建築裡外用色活潑大膽

太醉都不適合泡湯、先將身體洗乾淨，再前往浴池等，種種細節、會發生的狀況都要事先告知團員。

另外，東京迪士尼、大阪環球影城、京都穿和服等，體驗式的行程，Through Guide 也要全程參與，幫忙買票、解說設施、集合時間、交通安排等，鉅細靡遺。你說容易嗎！？

團員吃的能不能適應？旅館房間合不合宜？從頭到腳，Through Guide 都要一手包辦。甚至連購物，都要能推薦得出適合團員的伴手禮，從起司蛋糕、白色戀人巧克力、薯條三兄弟，到皮衣、名牌包、勞力士手錶等，都要能滿足旅人的需求！

領隊兼導遊的 Through Guide 服務事項，幾乎從頭到尾都要包辦，雜事非常多也很繁瑣。看到這裡，你還想當帶團領隊嗎？

"

成為卓越的領隊導遊，我這麼做！

兩種以上的外語能力

領隊帶團在國外旅行，都會拿著旅行社的旗子，帶著一群團員在景點各地參觀、解說，在人群裡一眼就能認出來。其他來往的行人一看就能知道，非常醒目，甚至還會吸引扒手的目光。

身為帶團領隊，以我的經驗，絕非只服務自己的團體。在他國走跳，連帶做好國民外交也是服務的一環。常常會有外國觀光客、甚至是當地人直接前來，向領隊問路、協助拍照或者站在旁邊聽你在講什麼。我都非常歡迎，也很樂意幫忙。譬如遇到本地人插隊或口氣不佳，我也會以該國語言適當勸誡，不要欺負外國人，丟自己國家人的臉；遇到韓國團體以「안녕하십니까」或「안녕하세요」來問好，就以韓語回應；以「Bon Jour」或「Merci」來問候法語圈的人；「Ciao」在歐洲則是通用的道別語…等。

說兩種以上的外語，絕不是炫耀自身的語言能力，而是傳達對不同文化、不同國家、不同習俗的尊重與禮貌！這種第二外語專長，不僅服務了你的團員，也連帶服務了來自世界各地的旅遊團體，做到了最佳的國民外交！也直接說明了，一位卓越的領隊導遊，對當地非常了解，是當地的最佳旅遊代言人！也會讓團員們對你刮目相看、感到驕傲。

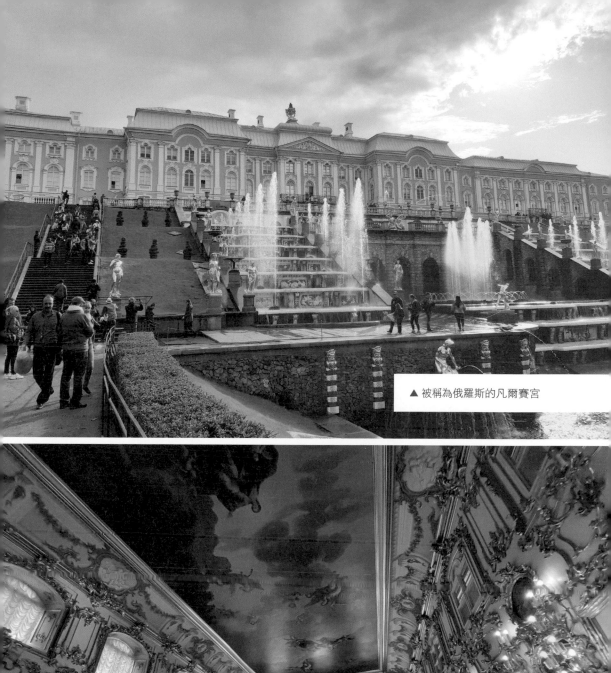

▲ 被稱為俄羅斯的凡爾賽宮

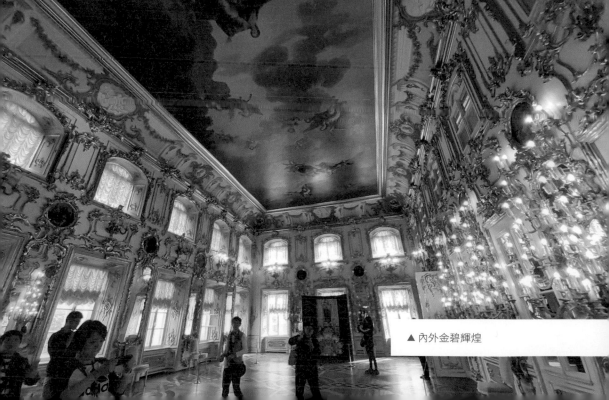

▲ 內外金碧輝煌

靈活運用多種通訊軟體

　　帶團旅行，過程中無論是與餐廳、司機或是團員們，如何保持順暢的聯繫是很重要的事。最基本的莫過於「電話通訊」，畢竟最快、最方便也最具時效性。因此，出國前事先準備一張海外當地電話卡，是不可或缺的！

　　而網路時代的現在，也提供了帶團領隊更便利的聯絡工具。只要有一張 SIM 卡，則可輕鬆操作各式手機 app，如 Line、WhatsApp、FB、微信等，安裝好就能讓你在全世界走跳時暢通無阻！讓你在全球方便打電話、上網，是領隊國外帶團、旅行者出國必用的利器！

▲ 黑廳上掛滿俄羅斯皇朝重要成員畫照

▲ 採用大量黃金裝飾

▲ 宮中的物品都是重要國家文物

▲ 後花園占地廣大，有 200 多個噴泉

使用多元、不同種類的通訊方式，如同第二外語一樣，無非是使用上的考量。有些場所如餐廳、旅館，需要即時的聯絡，使用上還是以電話最佳；又或許考量到地域性，如中國只能使用微信；以及個人使用習慣。為了帶團溝通即時順暢，卓越的領隊的確需要多元的通訊方式，以應付不同的狀況。

出國前，我都會以 Line 先跟國外導遊、巴士司機取得聯繫，確認好碰面日期、時間與地點，以利帶團順暢、無縫接軌。手機的即時軟體非常方便，能以語音通話或是文字聯絡，非常建議使用。到了 Line 使用率比較低的地區，就會改以其他 app，如 WhatsApp 或微信。到了中國就用微信，不管你是在新疆的烏魯木齊或是首都北京、上海，都能聯絡到在中國的朋友。世界各國的當地導遊也常用微信，因為現今中國的旅行團非常多，也是走遍世界各地，已經是接待中國旅行團體必用的通訊軟體。

行李打包技巧

　　現代人出國免不了大包小包，都會以有飛輪、好攜帶、耐撞好看、有足夠容量的各式行李箱為優先考量。其實打包行李也是需要一些小技巧，重點是「知道什麼物品放在哪裡，想拿什麼都可以馬上找到」！

　　行李箱：到歐美 10 天以上時間較長的旅行，一個人以一大一小的行李箱大致就可以應付旅途所需 (如 25 吋中型行李箱及 20 吋登機箱)。大行李箱內的物品切記要符合規定，可以直接託運，如衣物等；20 吋登機箱，譬如鋰電池、NB 電腦、平板等不可託運的物品，都要預先做好分類。行李箱裡當然也要分門別類，預備大包、小包，用來區分外穿衣、貼身內衣、換洗衣物等；旅途中用到的防曬乳、保養品包；個人藥包；書本雜誌、紙

▲ 轉國內班機前往莫斯科

▲ 彼得大帝雕像

本文件包；預留空間，以應付消費購買物品；還有將衣物壓縮至最小的真空壓縮裝備；預備大小袋子等。

隨身背包：個人經驗是最好也是以小包包分類收納，如：錢包，以貨幣別、紙鈔、硬幣等分類；衛生包放衛生紙、護唇膏、隨身藥品等；帶團文件資料；證件包括護照、影本等。

這樣，每次要拿某樣東西，行李箱、隨身背包一打開，就能立刻拿到，免去一團亂、浪費時間的翻找。戴上時尚的太陽眼鏡，再配合簡潔、俐落的專業表現，就是活靈活現的卓越領隊！

隨時 Stand by 的全能通

團員們到了陌生的國度總是會充滿好奇心，看到沒看過的食物，就會想吃吃看；那是什麼花？哪種特產可以買？晚上到了旅館，會想去附近的超市逛逛；房間裡熱水不熱、冷氣不強；哪裡可以買到當地的名酒？要買特定的藥妝、特產；要向櫃台借紅酒開瓶器、索取冰塊等等。不管遇到什麼問題，他們通通會來找領隊！甚至連路邊的行道樹是什麼樹？招牌是什麼意思？牙籤要怎麼說？熱水要怎麼說？房子屋頂為什麼是這種形狀？這裡的人一個月賺多少錢？工作都做些什麼？這裡一間房子多少錢？天南地北、上下左右都可以問，提問能力比蠟筆小新還要屬害！簡直可以整理出十萬個為什麼！從早到晚、從東到西。我們領隊就要隨時服務團員，24 小時的提供服務，最好是什麼問題都可以解答！對卓越的領隊來說，也真是不輕鬆。

▲ 已有 60 餘年歷史，往下可深達近百公尺

　　要成為讓客人滿意的領隊導遊就要有比別人更多、更好的服務！只要在每一個項目上比別人多個 5%，累積起來就會有明顯的差別。譬如在景點幫忙拍照；推薦能拍出美照的場所；親自帶往少為人知的私房景點。處處展現出你的與眾不同，相信團員們都能夠感受到我們的用心服務！

　　另外，推薦當地必吃的美食料理、庶民平價小吃、示範道地的吃法；需要領隊親自帶領前往才享有的購物折扣等等，這些「眉角」都是成為卓越領隊導遊的必殺技！

▲ 有地下宮殿之稱,車站內滿是雕刻、浮雕等 藝術裝飾

▲ 車站裝潢重視藝術美學,每一站都有不同的 藝術風格

▲ 車站內通道四通八達

外語教學

到了當地城市，身處異國，見到滿街的外語商店招牌，耳朵聽到的都是聽不懂的外國話，耳目一新！每天在巴士上，傳授一點簡單的當地語言，對團員來說，其實有意想不到的妙用，也是卓越領隊的妙招！

譬如說到了德國、奧地利，問候用的 Guten Morgen，早安！Guten Tag，你好！Danke Sehr，謝謝！

在土耳其的話，Günaydın，早安！Merhaba，你好！teşekkürler，謝謝！再見則說 Görüşürüz！

日本就說：おはようございます，早安！こんにちわ（こんばんは），你好！ありがとう，謝謝！

韓國則說：안녕하세요，早安、午安、晚安都通用！안녕하십니까、안녕하세요，你好！감사합니다、고마워요，謝謝！

還有歐洲通用的 Ciao，在問候或道別離開的時候都可以說，現在也幾乎成為全球通用語。

團員在旅途中，碰到當地人，說上幾句簡單的問候，傳達謝意等，都是讓團員與外國人在互動時最好的潤滑劑！每天早上巴士出發，即將開始一天的旅途之際，外語教學是與團員們最好的破冰石，卓越的領隊導遊怎能不來幾句呢！？

▲ 俄羅斯娃娃彩繪體驗

▲ 師傅示範製作俄羅斯娃娃

▲ 團員親手動手作彩繪俄羅斯娃娃

▲ 俄羅斯娃娃工坊

代購與售後服務

　　領隊時常也會替團員代購商品，因此也有所謂的售後服務，這不只是本次購物的後續，譬如退換貨、追加購買，還包括了下次的代購機會。個人也常常幫團員們代購物品，在國外買好帶回國後，親自送到府，客人們都會很滿意。除了些許費用之外，我通常都會再拿到一箱箱充滿台灣人情味的當季水果等，作為給我的回禮，自己也會因此獲得成就感，是非常愉快的經驗！

　　以我個人而言，帶團出國都會在 Line 及 FB 上打卡、記錄地理位置，將國外拍到的第一手照片、活動體驗，即時分享在網路上，認識我的人都

▲ 洋蔥圓頂造型的聖巴索大教堂

看得到，知道我這次又帶團到哪裡去了、又吃到美味佳餚，也都會一一幫我按讚、留言！將出遊的喜悅分享出去，你的快樂也會加倍。這類的網路群組經營並不是炫耀，而是一種售後服務！甚至，往往變成是下次出遊的售前服務！

　　團員們回到台灣之後，有了前次愉快的旅行經驗，又持續關注著領隊的 FB 動態，下次再想出國，自然的就想起前次帶團的領隊，也就是你！或許就會來詢問，他想去哪裡玩，你有沒有帶某某國的旅行團？就這樣，又預備好了下一次的出遊，這樣持續的旅行體驗服務，是不是很好！

▲ 城牆內的克里姆林宮

客訴的預防與處理

防止客訴產生

領隊最常被客訴的項目就是「態度」！每一個領隊、導遊的歷練、教育背景及對事物的看法都不同，帶團各有特色跟風格。或許領隊帶團途中言者無心，但團員聽者有意，一句話、一個眼神，可能就讓出錢來玩的團員心裡不悅，說你態度不好。

領隊帶團不要區分好團員、壞團員，這會為你自己帶來麻煩。不要只跟某些團員好，而忘了其他團員的存在。每一個人都要服務到、都要問候到、態度要一致！否則你的不公平、不公正，只會讓團員客訴你。

其次，總是有團員會遲到，延誤出發時間，而且遲到會傳染！領隊當場不處理，下次變成另一組人遲到，真的很神奇。而他們浪費時間的行為，回國會歸咎成是領隊不會帶團！

團員們是客人，罵不得、兇不得，怎麼才能讓團員聽領隊的指示？又不會說你「態度不好」？

要適時地讓團員們知道，是領隊在掌握團體行程，不配合領隊的出發時間，只會造成團員自己參觀的時間縮短、行程延誤；讓團員們知道，不聽領隊的建議，只會浪費自己的旅遊時間，損失的不是領隊；讓團員們知

▲ 世界最大的青銅巨鐘，重 200 多噸　　　▲ 世界最大的大砲，重達 40 噸

道，領隊帶團上的考量，開誠布公，團員們就會自律，而且彼此督促，就會自行遵守集合時間。

「領隊都說了！人家領隊都有先說了！」總是會有幾位團員出聲作證，然後團體就會彼此督促要準時、要聽領隊的話。領隊要記得是你在帶團，團體是領隊的責任，不然團員們的問題，通通會變成是領隊的問題。

預防客訴，最好的方法是於無形之中，在與團員互動的過程中、晚上旅館查房的時候、在餐廳時眼神的交流。領隊主動地問候，有說有笑，甚至捧捧客人、拍拍小馬屁、請教客人、問團員想怎麼進行等等。這些小小動作，最能將客人心中的小抱怨防範於未然、消弭於無形，轉為滿意的微笑，甚至免除一場事後客訴。

客訴處理

　　如果客人在團上就爆發不爽跟你抱怨，對應方法建議是先笑笑地道歉，然後直接解決問題。說你態度不好、專業不足，就道歉、改進；抱怨食物太少、吃不飽，就回報線控加菜；景點時間太短，就更改行程、請團員們寫同意書等等。

　　處理問題的同時跟客人說明、請教、道歉；嚴重的話，甚至當下花錢買個小禮物跟客人賠罪，讓客人氣消轉為微笑。務必當場處理，不要將問題帶回國，不要讓旅行社事後處理，因為被處理的，恐怕會是領隊！而收到客訴，旅行社不是傻瓜，會去調查事情的來龍去脈為何？領隊的處理方式得不得體？有沒有解決問題？會去判斷客人是不是澳洲來的客人？領隊站得住腳，現場有處理，解決問題才是重要的。

　　領隊帶團，面對那麼多的人，要有讀空氣的能力，團員是客人，不是你的朋友。領隊不要耍白目、吐槽客人或玩笑開過頭、太過隨興，建議不該說的就不要說。我們是去工作的，遇到事情不要怕麻煩，麻煩來了才好，我處理了；問題來了才好，我解決了；要讓旅遊行程順暢，讓客人盡興玩、讓團員滿意，才是我們的職責。沒有應變能力，沒有三兩三，你敢當領隊帶團！？

▲ 克里姆林宮內的主教教堂廣場

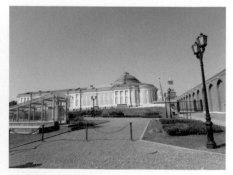
▲ 總統普丁在此辦公

旅行名言錄

世界是一本書，
不旅行的人只讀了一頁。

羅馬帝國聖·奧古斯丁
(Saint Augustine, 354 ～ 430)

▲ 領隊看招：領隊帶團要笑口常開、主動服務！

Chapter

※ 本章節照片：土耳其。

帶團，
當然需要旅行社！

3／

,,

內勤人員

線控

線控是旅行社出團的靈魂人物之一，負責規劃設計旅遊產品，甚至親自走訪新開發的行程，確定旅遊路線的好壞。線控需要具備足夠經驗，通常是由領隊、導遊接任，最大的任務就是確保出團品質以及旅遊團流程的順暢。此外，線控也需要與其他旅行社競爭便宜的團體機票座位。

OP 人員

OP 指財務、總務之外的內勤人員。OP 在業務成功接單後，完成後續作業，讓業務人員把出國相關資料交給客戶。譬如團體 OP，工作包含確定飛機班次、飯店、簽證、交通方式等等；商務 OP 則是負責個人國內外旅遊或是商務拜訪。

票務人員

票務主要負責訂機位，必須熟記城市代碼、航空公司代碼、學會國際航空訂位系統等。依據服務的對象，票務又可分為同業票務與直客票務。如果機票開錯，很可能必須自掏腰包賠償。

▲ 機場停機坪

▲ 土耳其英文導遊 Ali＿領隊要全程翻譯

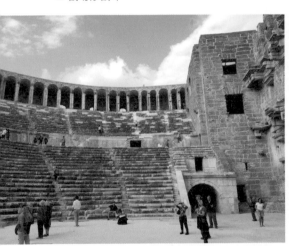

▲ 保存完美的古羅馬半圓形劇場

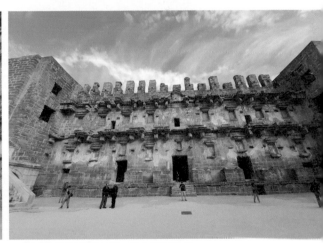

▲ 土耳其位處歐亞交界，歷史豐富多元

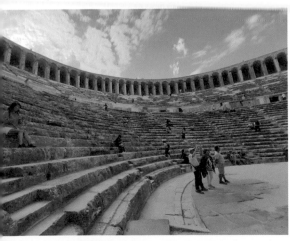

▲ 給團員足夠時間，感受歷史遺跡帶來的震撼與感動

▲ 流連忘返的一次旅行

出團訂單哪裡來？

"

　　一家大型旅行社出團路線可能囊括全球，身為業務人員就必須熟悉每個公司推出的路線及當地旅遊知識等，才能招攬到客戶。業務人員的薪水因公司而異，底薪、獎金機制都不同，但大都與銷售績效有關係，並有淡旺季的收入差別。

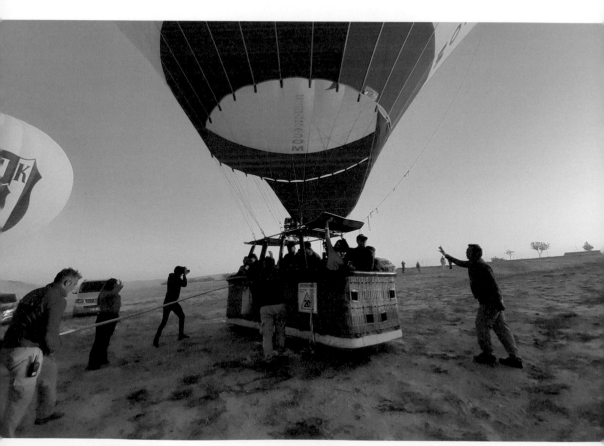

▲ 卡帕多奇亞熱氣球。天氣狀況不好時，是不能搭乘的

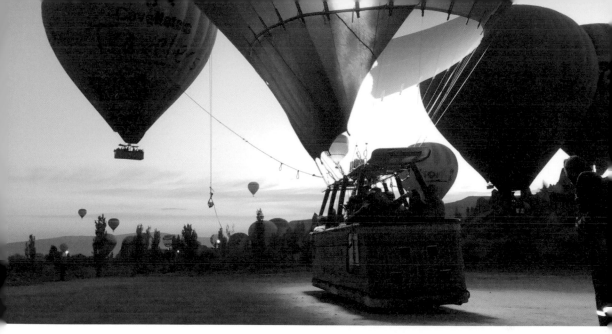

▲ 早起的鳥兒有蟲吃，快樂搭乘熱氣球去

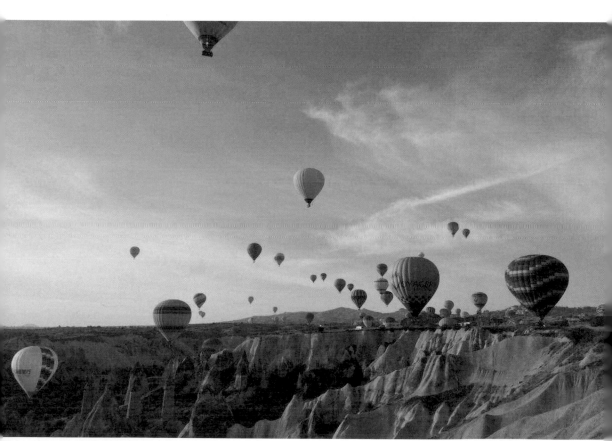

▲ 上百顆熱氣球同時在天上翱翔，多麼壯觀！

業務

　　旅行社業務分為直客銷售與同業銷售。直客業務招攬客人，目標是達到最低出團人數，並維持高獲利，對於旅行社而言則希望達成營收最大化。同業銷售則跟其他旅行社談合作，銷售自家產品，別家旅行社的客人加入一起出團。另外還有俗稱 PAK 的聯營模式，是源自日本旅行社針對聯合推廣 Package Tour（包辦旅遊）的組合而命名。PAK 通常由航空公司與旅行社合作，釋出機位，並與特定旅行社合作，販賣特定景點、航線、時間。

靠行業務

　　有些旅行業人員，在累積相當經驗之後，會自行出來開設旅行社，而有些不願承擔風險或無法取得足夠資本的人，會選擇擔任所謂的「靠行業務」，以每月支付合法旅行社固定金額，借其執照承攬業務。

　　2016 年 3 月 17 日的蘋果日報報導，台南市帝寶公司委託某旅行社賀姓業務舉辦員工旅遊，共分為四梯次的日本九州旅行團，最後卻只出了兩梯次，之後賀姓業務就捲款潛逃，但該旅行社卻說並沒有承攬帝寶員工的旅遊行程。此即靠行業務可能造成的旅遊糾紛問題。

牛頭領隊

　　牛頭則是另一種型態的旅行從業人員，他們通常是靠行的掮客，利用自己的人脈招攬。譬如旅行團的 18+1 優惠，若牛頭成功組到 18 人出團，自己也有領隊證，那牛頭就能類似兼任領隊出團，等於免費跟大家出去玩或是將名額再銷售出去，從中獲得利潤。

▲ 導遊正在講解聖蘇菲亞教堂歷史

▲ 聖蘇菲亞教堂＿莊嚴肅穆

▲ 土耳其人示範吸水煙

▲ 一定要吃的土耳其冰淇淋

▲ 洞穴飯店

領隊與旅行社的關係

　　客戶招攬成團後，旅行社就會找領隊出團，可以派公司「專任領隊」，指的是長期受僱於旅行社，執行領隊業務的人。另外，旅遊旺季時，公司內部領隊不夠用，也會從外部找領隊出團，稱為「特約領隊」，指的是臨時受僱於旅行社，執行旅行領隊業務的人員。

　　大旅行社時常也有由內部業務，轉職升為出團領隊的情況，通常從短線領隊開始。成為有經驗的領隊之後就可以邁進長程線。實務上，日本線、歐美線、紐澳線等，可能以台灣的領隊兼導遊出任，稱為 Through Guide。工作挑戰性高，整個旅行團交由一人控制，要導遊解說，也要照顧團員的情緒與瑣事，另一方面，因為少了一個人分潤，收入也比較好。

▲ 棉花堡。溫泉池必須光腳才能進去

▲ 以弗所半圓形劇場。領隊要服務到每一位成員

▲ 棉花堡。世界文化遺產，白色的碳酸鈣岩質不斷在擴大

▼ 棉花堡溫泉游泳池池底有倒塌的神殿圓柱

▲ 以弗所。勝利女神 NIKE 石像

▲ 古希臘遺址以弗所要記得提醒團員們採取防曬措施

▲ 特洛伊城。木馬屠城記故事發源地

▲ 聖母瑪利亞最後隱居地

▲ 古希臘遺址以弗所以大理石鋪設的街道

領隊作業詳列

在此之前說了這麼多領隊帶團出遊，服務事項琳瑯滿目。但你知道嗎？除了出團時的作業之外，領隊可是也有許多「文書作業」要處理的呢！接著詳細匯整所有工作內容，讓你一次瞭解。

1. 出發前簡報資料準備
2. 團員出入境動線領導
3. 飲食住宿安排與確認
4. 旅遊景點導覽
5. 專業地理人文解說
6. 危機處理及團員各式服務
7. 安全事項宣導
8. 旅行中相關服務：(1) 房間與座位安排；(2) 外幣兌換；(3) 額外旅遊安排；(4) 購物服務；(5) 意外事件處理
9. 結束後相關作業：(1) 預支報告；(2) 團體報告；(3) 旅客調查表

十人十色的旅行團客

　　團體旅行組合形態可能是員工旅遊，獎勵一年辛苦工作，費用通常是公司全額支付或以一定比例支付，為福利的一環。員工們莫不利用這大好機會出國暢快遊玩、放鬆休息。此類旅行團成員基本上都是公司員工、員工的家族，互相認識，出遊氣氛融洽。

　　遇上出團人數眾多，會分成 A、B 團，也就是兩車一起走行程，一車一位領隊，彼此要互相照應配合。遇到公司旅遊，領隊就要注意到哪位是該團最高階長官，因為房間或餐廳座位最好按職位高低來安排比較妥當。一般來說都會將同性質的團員安排在一起。例如：學校、協會、公會、獅子會、眼鏡公會、同學會、畢業旅行等；或是大家族自組一團、高爾夫球團、機車騎士團，有共同的話題與專業特定；又或者與旅行社商談客製化的出團，如日本房地產考察團、日本職棒觀賞團、寺廟神社參拜團等等。

　　但旅行團最普遍的成員是看到招募資料自行報名參團的人，也就是說成員來自四面八方。可能是賣雞排的、百貨公司櫃姐、銀行服務人員，也可能是教授退休人員、蜜月旅行夫妻、家族旅行，彼此互不認識。經過幾天的旅程，可能成為朋友，也可能彼此看不順眼、故意遲到不配合等，造成領隊帶團上的困擾。

　　俗語說「十年修得同船渡，百年修得共枕眠」，領隊就要再加一句「十年修得共團遊」！讓團員能和樂融洽，讓旅途上只有歡樂沒有爭執。領隊要懂得適當地說說笑話、開開玩笑、送送小禮物；要思考哪種話題比較適

合？有女性成員在場時少開黃腔；對於團體中最年長者，給予特別的尊重；某些禁忌話題、不能開玩笑的就要避免。團體成員來自四面八方、三教九流，這些都要注意。

當領隊帶團，態度要好、不卑不亢、不偏不倚、不慍不火，還真是辛苦！

▲ 愛琴海邊。幫團員拍團體美照

▲ 愛琴海邊。可愛的小女孩

▲ 搭船徜徉在土耳其愛琴海上

▲ 愛琴海。美麗的夕陽

做專屬你的田野調查

　　問問每位團員，平常做什麼工作？會發現每個人都有各自擅長的領域，也都有不同的興趣跟偏好。有機會來到不同的國家，以自己內行專業的角度，趁機會親身觀察國外跟你有關行業的狀況。有句話說「內行看門道、外行看熱鬧」，親自來到這個國家，剛好做做專屬你的田野調查！

　　個人帶團經驗中，遇過很多喜歡聽古典音樂的團員，又或許有音樂上的專長，那麼，好不容易來到了音樂之都維也納，怎麼可以不聽一場室內演奏會，感受一下莫札特、史特勞斯？！怎麼可以不參觀舉世聞名的國家歌劇院？！近身觀察音樂之都的浪漫與光彩，一生能有幾次？！或從事房地產的業者就會看看國外房子的地點、價格、設施；問問價格、相關稅金；是投資、還是置產；管理起來方不方便等等。

　　以個人而言，身為帶團領隊，最容易觀察到海外國家在觀光上的先進與否。首先，看廁所就知道了！像日本的廁所明亮乾淨，全部都附有免治馬桶設施，全世界少見，就連高速公路休息站的廁所都相當有水準！歐洲人則倡導使用者付費原則，在觀光景點的廁所要付 0.5 ～ 1 歐元，有人負責清潔、乾淨的廁所。反觀有些國家的廁所，就連男生都不敢領教。

　　又譬如到了日本的城堡，天守閣有七、八層樓高，就有很多老先生、老太太無法負荷。為了方便觀光客，像大阪城、唐津城、江之島神社、哥拉巴花園等，就設置電梯、手扶梯，讓人們可以輕鬆地到達高處。這種體貼旅人的心，方便觀光客參觀，是不是很值得國內的觀光業者學習！

▲ 蘇丹皇宮。各國游人排隊涌過安檢准入參觀

▲ 宮內的清真寺。皇族專用

▲ 地下城市主要功能為防衛敵人入侵，易守難攻

"

最重要的是客戶滿意度

現在的團體旅行都會在旅途結束前，請團員填寫「意見調查表」，內容除了行程中的食宿安排、硬體設施以外，也包含對旅行社服務人員及帶團領隊導遊的評語，屬於旅遊服務重要的一環。表格的型式分為旅途最後會發給團員們填寫的紙本，或者請團員們自行上網填寫。旅行社非常重視此份資料，畢竟這關係到出團的客戶滿意度，服務受到肯定，旅客下次也才有回流再參團的機會，而面對不好的批評也會檢討改進。

領隊當然也相當在意團員所給予的評價，如果好評居多，旅行社就會持續聘請該名領隊帶團；反之，旅行社就可能質疑該名領隊，這可是會打擊領隊帶團的信心。

▲ 大巴札。導遊帶買土耳其軟糖

▲ 傳統土耳其軟糖

旅客意見調查表

親愛的客戶：

首先感謝您參加○○旅遊—ＸＸ假期！為了瞭解您對這次旅遊的滿意度，以及了解您個人的旅遊喜好，將佔用您一點時間；感謝您的寶貴意見！您的每一個建議，都是我們進步的原動力！

旅遊地點：＿＿＿＿＿＿＿＿，參加團名：＿＿＿＿＿＿，領隊姓名：＿＿＿＿＿＿

旅遊性質：□跟團　□自由行　□自組團　□其他

旅遊日期：＿＿＿年＿＿＿月＿＿＿日 – ＿＿＿年＿＿＿月＿＿＿日

顧客姓名：＿＿＿＿＿＿＿＿＿＿＿ 生日：民國＿＿＿年＿＿＿月＿＿＿日

通訊地址：＿＿＿＿＿＿＿＿＿＿＿＿＿＿＿＿＿＿＿＿＿＿＿＿＿＿＿＿

行動電話：＿＿＿＿＿＿＿＿＿＿＿ E-Mail：＿＿＿＿＿＿＿＿＿＿＿

電話：＿＿＿＿＿＿＿＿＿＿＿＿＿ 傳真：＿＿＿＿＿＿＿＿＿＿＿

壹、請勾選您對本次旅遊的看法

一、如果下次有機會您會不會再參加『○○旅遊』？

　　□一定會　□可能會　□可能不會　□絕對不會

二、您對領團人員的評語（單選）

　　1. 領團人員的服務熱忱及態度　　　　□優　□好　□普通　□不好

　　2. 領隊的專業知識及解說能力　　　　□優　□好　□普通　□不好

　　3. 領團人員的時間控制　　　　　　　□優　□好　□普通　□不好

　　4. 此團領團人員的整體表現　　　　　□優　□好　□普通　□不好

三、您對於此次行程（單選）

　　1. 餐廳整體環境　　　　　　　　　　□優　□好　□普通　□不好

　　2. 餐廳用餐菜餚口味　　　　　　　　□優　□好　□普通　□不好

　　3. 旅館飯店的住宿環境　　　　　　　□優　□好　□普通　□不好

　　4. 客房硬體使用及空間舒適度　　　　□優　□好　□普通　□不好

　　5. 交通工具之安排　　　　　　　　　□優　□好　□普通　□不好

　　6. 交通工具上之硬體設施　　　　　　□優　□好　□普通　□不好

　　7. 導遊之導覽解說　　　　　　　　　□優　□好　□普通　□不好

　　8. 司機駕駛技術（平穩度…）　　　　□優　□好　□普通　□不好

　　9. 各景點停留時間之掌控　　　　　　□適中　□太長　□太短

　　10. 自由活動的時間　　　　　　　　　□適中　□太長　□太短

　　11. 自費活動的價格　　　　　　　　　□適中　□太長　□太短

四、有關客服人員（單選），為您服務的客服人員姓名：

1. 客服專員的服務熱忱及態度　　　□優　□好　□普通　□不好
2. 客服人員的專業態度及解說　　　□優　□好　□普通　□不好
3. 此團客服人員的整體表現　　　　□優　□好　□普通　□不好

貳、請勾選您個人的旅遊喜好

一、 您安排旅遊時，大多會考慮哪些因素（可複選）

□地區／國家　□知名旅行社　□行程安排　□食宿條件　□價格　□天數
□著名景點　□航空公司／班機　□沒有安排購物　□有熟識的親友同行　□其他

二、 您下次最想去的國內行程／地區（單選中選取地點或其他特殊行程）

□北部（基隆、桃園、新竹、苗栗）　　□中部（台中、彰化、南投、雲林）
□南部（嘉義、台南、高雄、屏東）　　□離島（澎湖、金門、綠島）
□東部（宜蘭、花蓮、台東）　　　　　□其他

三、 您預計下次國內旅遊的時間：_____年_____月

四、 您下次出國最想去的地點／國家（單選）

□北歐（丹麥、挪威、瑞典、冰島、芬蘭）□南歐（義大利、希臘、西班牙、葡萄牙）
□西歐（法國、荷蘭、英國、比利時）□東歐（波蘭、捷克、南斯拉夫、俄羅斯）
□中歐（德國、奧地利、瑞士）　□北美（美國、加拿大）
□中美洲（墨西哥、巴西、祕魯..）□紐西蘭、澳洲　□東北亞（日本、韓國、琉球）
□東南亞（新、馬、泰、菲、港）□中國大陸　□大洋洲（帛琉、斐濟、關島）
□其他

五、 您預計下次出國旅遊的時間：_____年 _____月

六、 您參加本次旅遊是透過（可複選）

□廣告_____報／雜誌　□文章報導_____報／雜誌　□親友推薦　□DM 信函
□公司旅遊　□網路搜尋　□其他

參、您的年齡層

□15-19歲　□20-24歲　□25-29歲　□30-39歲　□40-49歲　□50-59歲　□60歲以上

肆、建議事項

感謝您的批評與指教！您的每一個寶貴意見，都是我們進步的原動力！
祝您 心想事成 萬事如意

〇〇旅行社 & ╳╳假期 感謝您的不吝賜教！

旅行名言錄

旅行只有一種，即是走入你自己的內在之旅。

德國詩人 里爾克
(Rainer Maira Rilke,1875～1926)

▶ 領隊看招：領隊帶團，要讓客
　人滿意、公司獲利

Chapter

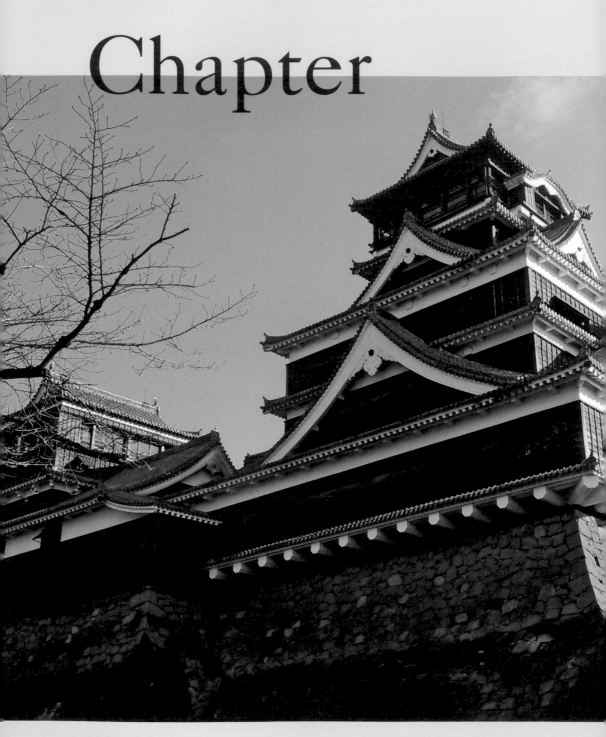

※ 本章節照片：日本。

帶團，
應該先讓團員有這樣的思維！

4

放寬心、多包容、懂轉念

　　離開家出國旅行，到了陌生的國度，難免有不方便的地方，旅遊景點廁所不好找、不夠乾淨；天氣太熱，還要走很多路；食物不合胃口、水土不服；房間很小、冷氣不夠強；車程太長…等，種種的抱怨。甚至連領隊也是抱怨的對象，解說不專業、不夠親切、服務不周到等等。

　　聰明的領隊，應該要懂得在團員們的第一句抱怨出現前，先打好預防針，先幫團員們做好各式的心理建設！來到異國，出門在外，與在家的舒適不一樣，或許真的是有一些不合理、不方便之處，但就只是旅行的那幾天，不要被這些瑣事壞了你旅遊的興致！但這不是要你不注重旅遊品質，而是也要展現自我包容心與轉念的心態轉換，這些其實直接影響你旅途的快樂度！越批評、越挑剔，內心就會被說服認同，真是一場無趣、糟糕的旅行！花錢來參加旅行的是你，何必虐待自己！？心念一轉馬上就不同，豁然開朗！旅途中心越寬大、越包容，就覺得世界美好，就越能感受到旅行的快樂！

　　每日上班的你，遠離工作繁忙的辦公室；媽媽暫時擺脫柴米油鹽醬醋茶，無聊的生活瑣事。離開舒適圈，離開待習慣了的城市、國家，能讓你心態重新歸零，洗淨一些俗世心垢，醞釀重新開始的契機！透過旅行來到陌生的國度，遠離塵囂，讓心靈重新充電。休息，是為了走更長遠的路。出國旅行就是要和在家裡不同才好，不然你花錢在家就好了，何必多此一舉、大費周章花錢旅行？！

▲ 台場。鋼彈戰士

▲ 明治神宮

▲ 淺草寺

▲ 淺草觀音寺＿御朱印

照片幫你做紀錄

　　旅遊品質的好壞，就交給旅行社把關，服務就由領隊、導遊來執行，旅途中有不滿與抱怨，告訴我們並止於我們，讓我們來負責改進。希望旅行者們，就只是從容地、輕鬆悠閒地，享受旅行帶來的愉悅與快樂，回憶著旅行的美好！

　　或許你還記得，去過哪些國家旅行，參觀過哪間皇宮，認識了哪些朋友。但十年過後？二十年過後呢？你還能憑空記得那些細節！？所以「照片」是最能讓你回憶起旅行中美好的事情，輕鬆愉悅的氣氛、淡淡的青草香、海邊空氣中的鹹味。好幾年之後，帶回國的特產都吃光、洋酒也都飲盡，或許還有一些紀念品，但誰能證明你去過？你和風景的合影、留下的足跡、當時臉上的歲月痕跡，也就只有這些旅行照片了，看著多年前的出遊照片，一一都能回想起來。建議不妨買個電子相框，能將你歷年出國旅行，用手機拍下的相片全部保留下來，三不五時就拿出來播放，我保證，看著這些愉快的旅行回憶，心情都會快樂起來！

　　在不同的城市、歷史景點，帶團領隊也都盡可能地要幫團員們取景，拍個人照、團體照，甚至與團員們一同入鏡，沾染旅行的快樂氣氛。

▲ 舞孃石像

▲ 河津櫻。本州最早開的櫻花

▲ 日本伊豆高原觀光列車

''

養成國際觀

尊重當地習俗、多理解少批評

　　這邊分享幾則笑話，可以讓大家快速理解各國的「國際觀」與「風情」。

① **聯合國邀請各國小孩，對落後國家糧食缺乏問題發表個人意見，要大家公平競爭。**

歐洲：什麼是缺乏？
非洲：什麼是糧食？
美國：什麼是落後國家？
中國：什麼是個人意見？
台灣：什麼是聯合國？
韓國：什麼是公平競爭？

▲ 日本中央阿爾卑斯山＿千疊敷冰斗

▲ 會席料理。領隊要確認餐食注意事項

▲ 江之島神社。有電梯直達山頂

▲ 蘆之湖海賊船。團員們興奮地搭乘

▲ 海賊船有三種造型

② 各國的實力：

美國人：想打誰，就打誰。

英國人：美國打誰，我就打誰。

法國人：誰打我，我就打誰。

俄羅斯：誰罵我，我就打誰。

以色列：誰心裡想打我，我就打誰。

日本人：誰打我，我就讓美國打誰。

中國人：誰打我，我就罵誰。

台灣人：誰打我，我就叫報紙罵誰。

南韓人：誰打我，我就和美國一塊演習。

北朝鮮：誰讓我心裡不痛快，我就打南韓。

▲ 五陵廓城堡內，冬天一片雪白

▲ 小樽。四季景色不同

▲ 以往為運送船舶物資之用

▲ 台灣團員看到雪雀躍不已

③ 各國單身女人的不同反應：

日本：東京銀座廣場，一名日本男子不小心劃開了一名日本單身女人的超短裙。男人還沒有開口，女人一個 90 度的大鞠躬：「不好意思，給您添麻煩了！都怪裙子的品質不好！」說完，取出一個別針別好，匆匆走掉。

美國：紐約時代廣場，一名美國男子不小心劃開了一名美國單身女人的超短裙。男人還沒開口，女人立刻從身上拿出一張名片來：「這是我律師的電話，他會找你細談關於性騷擾的事情，你可以做好準備，我們法庭上見！」說完，女人記下美國男子的姓名、電話，掉頭走掉。

法國：巴黎凱旋門廣場上，一名法國男子不小心劃開了一名法國單身女人的超短裙。男人還沒開口，女人咯咯一笑，然後細手搭肩的說道：「如果你不介意的話，送我一枝玫瑰來向我道歉！」說完，法國男人從花店買了一枝玫瑰，還請她去酒吧喝一杯，然後兩人一起去小旅館再研究一下超短裙以內的事。

英國：在倫敦泰晤士河邊的教堂廣場上，一名英國男子不小心劃開了一名英國單身女人的超短裙。男人還沒開口，女人忙用手裡的報紙遮住裙子開了的部分，紅著臉說：「先生，可以先送我回家嗎？我家就在前面不遠！」說完。英國男人把自己的上衣脫下來，披在她身上。叫了一輛 Taxi，安全的把她送到家。

中國：在人頭簇動的解放碑前，一名重慶男子不小心劃開了一名重慶
　　　單身女人的超短裙。男人還沒開口，女人揚手一記響亮的耳光，
　　　還抓住重慶男人的領子不放：「你這個不要臉的傢伙！敢吃老
　　　娘豆腐，送你去勞改！」

韓國：在釜山的街上，一名中年男子不小心劃開了一名約 18 歲的女
　　　生的超短裙。中年男人還沒有開口，女生二話不說便踢出一
　　　記迴旋踢，然後冷冷地說：「你不知道我是跆拳道黑帶二段
　　　嗎？！」

泰國：在曼谷的街上，一名中年男子不小心劃開了一名約 18 歲的女
　　　生的超短裙。中年男人忙亂地道歉，女生優雅地雙手合十於面
　　　前，緩慢地做一姿勢優美的敬禮，以嬌滴滴的聲音說：「沒關
　　　係，先生，我是男人！」

▲ 北海道大學__銀杏大道，浪漫的 11 月

▲ 北海道大學__位於札幌市區，佔地廣大

巧妙運用當地語言

大家應該都有這種經驗。在台灣碰到外國臉孔卻說一口流利的中文，甚至是會說台語的外國人時，我們總是感到非常驚訝、好奇！？心想人家是怎麼學會的？為何會說我的母語？儘管口音不道地卻會讓在地人覺得非常感動，想要好好跟他聊聊，甚至款待一下這位外國人！

會說當地語言，在國外碰到外國人，除了可以更加精準傳達意思外，還傳達了一種親切感，啊！這個人也會講我的語言，那就不能隨便唬爛，誠實地跟他溝通，因為人家聽得懂你的話，不能怠慢！而且，在 A 國遇到 B 國人，講 C 國語的例子也很常見，如在德國遇到韓國人，結果兩人用日文溝通。所以，會第二外語，強化了你與外國人溝通的能力，好處多多。

到了法語圈以及對於假裝不懂英語、蔑視英語的法國人來說，來上兩句法語是絕對必要的，接待態度保證馬上轉變！早安女士 / 先生，Bonjour Madame / Monsieur ！你好，Salut, ça va ！謝謝，Merci ！再見，Au revoir ！ Salut 除了你好的意思外，也有再見的意思！

▲ 函館山。日本三大夜景之一，標高 334 公尺，可坐纜車上山

▲ 網走破冰船

▲ 破冰船所過之處，海上的浮冰
劃開一條線

▲ 海鷗恰巧停佇在破冰船上，遊
客連忙搶拍

"

拋開包袱，盡情享受！

要懂得引導團員，我們是出國來玩的，當然就儘量地悠閒，心情上放輕鬆。在台灣，白天上班、晚上在家看電視，在國外旅行的這幾天，當然就做一些平常少做的事，轉換心情做些變化。旅行意味著改變，每一次都是新的開始！

看到外國人，以剛學到的外國語言，主動跟他人打招呼；吃當地的早餐，不論是歐式還是日式，就是不要跟在台灣吃的一樣。當然，旅行社會安排當地美食、特色料理，晚點再泡個溫泉、喝個小酒，悠閒地度過一天，豈不輕鬆愜意！旅行就只有這短短的幾天，何不就跟著領隊，暫時放空腦袋，看東看西、走走停停，吃飽喝足！

> 旅人的目的地並不是一個地點，
> 而是看待事物的新方式。
>
> 美國小說家 亨利‧米勒 (Henry Miller, 1891～1980)
>
> 很明顯的，旅行不只是看風景，
> 而是不歇止地改變我們對於生活的想法，深刻又長久。
>
> 美國作家 米莉安‧畢爾德 (Miriam Beard, 1901～1983)

▲ 伊勢神宮位於三重縣，境內滿是原始森林

▲ 供俸天照大御神，階梯之上禁止拍照

▲ 神社前商店街名店，赤福

▲ 一定要吃的紅豆年糕

▲ 京都清水寺__西門，朝向西方阿彌陀佛禮敬

▲ 靈氣逼人的清水寺

善用網路與 APP

網路卡或 WIFI 分享器

　　據我的帶團經驗，台灣人出國一定要有 wifi，飯店也都會有 wifi 設施。晚上在飯店用完餐，常常就會看到團員們一個個地散布在 wifi 區，滑著手機或聯絡家人、FB 打卡、傳照片等等。好笑的是，1 個小時後泡完溫泉回來一看，全都還在原地，沒有移動過。

　　其實，台灣都買得到各國網路卡，可以按照你出國的期間與地區挑選，即可網路吃到飽。譬如歐洲 30 日、日韓 10 日等，完全符合需要，不會浪費，而且可以在當地打電話，價格相當合理親民。以我而言，出國之前將你要去的國家、地區、日期告訴店家後，就能買到合適的網路卡。直接插進手機，開卡後就能使用。當然，或許旅行社會提供 wifi 機，可提供多人使用，費用可與網路卡比較評估一下。也有全球適用的 wifi 機，可以按照國家及日期來買，使用也很便利。

▲ 和歌山＿那智瀑布。高 133 公尺，水彷彿從天洩下

▲ 熊野＿那智大社。供奉自然之神，靈驗無比

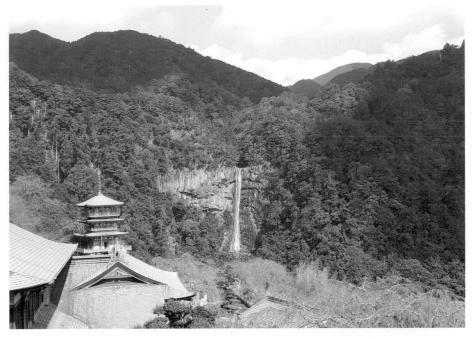

▲ 那智大社＿境內可遠觀到那智瀑布

▲ 奈良公園內野生的鹿，約有 1200 頭

加倍放大旅途中的好心情

　　在 FB 上傳旅行照片、記錄一些心情感想或是用 IG 打卡網美景點等，相信很多人都做過。這些行為並不是愛現，而是維繫親朋好友感情的好方法！大家平日或許不在同一個領域工作，生活作息時間也不同，但是透過網路群組能跨越空間、時間的區隔，將彼此的生活、心情做傳遞溝通。不管親人朋友是身在美國、日本、德國、台灣，或是早晨、晚上，藉由網路分享，除了是出遊的照片紀錄，更將旅行中的喜悅傳達出去，也讓旅途中的愉悅倍增。施比受更有福，與朋友下次見面也有了聊天的話題，是不是很好？

　　甚至許多個人工作室、小公司、獨立商家，工作上需要做一些宣傳。在 FB、IG、Line 上成立官方網站，做影片直播、成立網路粉絲團等，都是微型生意應用上很好的網路行銷工具。

▲ 大阪造幣局的櫻花，被譽為日本第一

▼ 造幣局櫻花品種上百種，顏色爭奇鬥艷

工作、操盤輕鬆便利

　　許多老闆、公司主管，工作上需要常常出國，參展、洽談生意，好不容易有空，忙裡偷閒到國外旅行，不論是家族旅遊或員工旅行，都仍得應付公司業務，工作無法間斷！因此即使身處國外，也能利用網路辦公，工作進度隨時掌握手中！此外，台灣人喜歡投資股票，開盤期間常常盯著手機螢幕看。有了網路卡，等於沒有國界、時間限制，隨時都可操盤！而且出國藉由自己觀察國外的經濟狀況之後，說不定改變了你的想法，反手股票全部出清！？或者加碼某檔 IC 設計、元宇宙股！？

　　心情放鬆有助思考沉澱，讓我們的思緒變清晰，能夠一眼看到問題的核心，這是旅行帶來的好處！台灣證券商的手機 app 功能都很便利，股票、期貨、選擇權的即時看盤下單功能，還能閱讀分析報告，投資美股。21 世紀網路時代的進展，改變人類的生活步調如此之快，在 20 年前可是

▲ 位於京都車站前的京都塔

想像不到的事情！有了網路卡、有了手機 app，在國外旅行的期間，也無須擔心你的投資！台灣盤中時間如果在當地是深夜，照樣可以使用手機券商 app，完全不受時差限制！

▲ 伏見稻荷大社＿祈求五穀豐收、生意興隆

▲ 狐狸為稻荷神明的使者

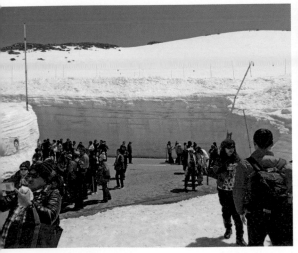

▲ 每年 4 月中開山的立山阿爾卑斯路線

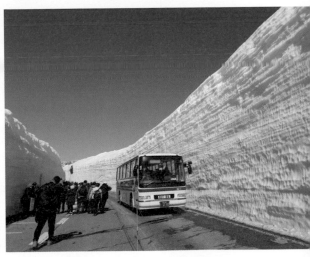

▲ 雪之大谷裡通行的人與巴士，是旅程中的亮點，雪牆可高至 18 公尺

"

未雨綢繆的必備行李

最愛的台灣味

　　旅行途中，旅行社每天安排當地美食、特色料理，免不了每天大魚大肉、山珍海味，前幾天團員們都還吃得津津有味，幾天之後就開始想要吃一點滷肉飯、牛肉麵、雞排、炒青菜等，開始思念起台菜料理了。這時候，晚上宵夜泡一碗維力炸醬麵，打開蓋子的那一瞬間，其他團員們肯定聞香而來，吵著要分食！又或許來點小時候的零食，科學麵、王子麵，也是吃得津津有味。分享這些家鄉味，都會促進旅途中團員間的感情，感覺好像認識了十幾年的朋友般，在異國的夜晚裡，增添了不少旅行的趣味。

　　甚至有團員帶著陳年高粱酒出國，就為了晚上和老朋友來上一杯！這些在台灣才有的食物、酒類是台灣人的集體記憶，記憶著近 40 年來，台灣社會的演變！在異國旅行的夜晚、陌生的土地上，品嚐一些家鄉味 soul food，不僅解膩，也會讓人進入時光隧道，深陷身為台灣人的回憶。

　　最有趣的是，我還遇過帶上幾包檳榔出國旅行的團員。看到團員嚼的一嘴紅汁，心想日本竟然有賣檳榔！一問之下，才知是他專程預備好從台灣帶出國，旅行途中要解饞用的。這邊要宣導一下，檳榔可是不能帶的喔！許多國家的海關將之視為違禁品，除了沒收以外，還可能罰鍰，嚴重一點更有可能會面臨牢獄之災，出國的旅行者要注意，切勿攜帶檳榔出國！

▲ 芝櫻祭會場富士山造型的小山

▲ 日本芝櫻祭會場，與富士山景色融為一體

139

個人藥品

出國旅行，旅行社都會提醒要帶隨身個人藥品，如眼藥水、感冒藥、胃腸藥、過敏藥、氣喘藥、暈車藥等。尤其在國外，最好不要吃別人給你的藥品，也不要給別人藥品，不是小氣吝嗇，而是在不了解個人病史的情況下，容易誤食、出錯。

以前有個案例，某團員在國外吃了領隊給的藥品之後，身體不適就醫，竟然在就醫途中去世了！不僅吃的人未加注意、造成自身傷害，給藥品的一方也得面臨調查及刑事責任的問題，得不償失。還有常見的胰島素注射藥品，需要醫生開立證明，海關檢查時需要出示，才能攜帶出入關，否則禁止攜帶。或是需要隨身攜帶的注射液體、氣喘噴霧罐等，登機及出入海關時都需要醫師證明。因此，有病史要出國的人都須特別注意！

國外的醫院、藥房不如台灣隨處可見，團體旅遊也很難為了一位團員的身體因素，暫緩行程，專程送進醫院看診。而實際上，在我的領隊帶團生涯中，還真的遇到了！幾年前，帶團途經日本鄉下，某位團員昨晚嚴重腹瀉，身為領隊的我判斷必須給醫生評估是否能繼續行程？還是要住院就醫？否則後果難料。於是吃完早餐後，整台巴士開往最近的地方小醫院，日本老醫生說生平第一次碰到台灣病人。開了腸胃藥馬上吃，稍見好轉，醫生吩咐如果轉嚴重，需要前往大醫院。前後約花了 1 小時，所幸其他團員們都能體諒，一路上也不斷關心該團員，使整趟旅程能繼續進行。

另一次則是在土耳其的小城市，這次是團員痔瘡復發，晚上痛得受不了，吵著一定要去看醫生！身為領隊的我，除了陪同前往當地醫院掛急診，擔任翻譯外，還要評估該名團員是否可以繼續進行下面的行程？結果，醫師建議回國找自己的醫生詳細看診，只是開了軟膏舒緩疼痛。所幸，團員情況好轉，能夠繼續走完行程。

▲ 北九州可欣賞到紫藤花。紫藤花隧道顏色多為
　粉白、粉紅、粉紫色

▲ 紫藤花沿著支架生長，垂下開花

▲ 紫藤花季為 4 到 5 月，值得一看

141

"

預防搶劫與扒手

低調最安全

在陌生的國度，東方人的臉孔就已經很吸引目光，觀光客身上有錢、會消費購物，有誰不知道！更不用說在大庭廣眾下，錢包大刺刺地拿出來付錢！白花花的紙鈔攤在眾人目光下，就算不是特意展示，但是會吸引壞人的覬覦，不可不慎。

要明確告訴團員們，在陌生的地方，不要戴上鑽石戒指、黃金項鍊、珍珠手環等，閃亮亮的珠寶吸引眾人目光，或許你只是想將這些珠寶拿出來戴、曬曬太陽，但是當然也吸引著鯊魚上門！這些鯊魚們，可能會跟蹤著你，等著你落單的時候，伺機搶劫！在歐洲、美國許多城市，光天化日的搶劫很常見，人身攻擊也常常發生，為了搶奪你身上的財物，不習將人毆打成重傷，甚至開槍射殺！作為觀光客，真的需要特別留心！

▲ 日本最紅的吉祥物，熊本熊

▲ 地底結構堅固

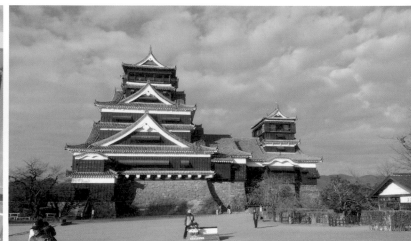

▲ 熊本城有大小天守閣，又稱銀杏城

▲ 由天守上可俯瞰整個熊本城

錢包要顧好、包包放胸前

　　歐洲許多城市的舊城區、歷史古蹟、城堡、河畔石橋，有著如詩的美景，旅人們總是流連忘返，專注於拍照，而忘了注意自己的隨身財物！歐洲許多專業的扒手，不是單獨行動，而是集團式的扒手群！會在你不注意的時候，將你的包包拉鍊打開，手伸進去、偷取錢包；甚至以美工刀割破你的背包，偷走你裡面的財物。手法之高明，神不知鬼不覺，怎麼丟的你都不知道！

　　譬如捷克的庫倫洛夫小鎮、奧地利的河畔小鎮哈爾斯塔特，這麼風光明媚的古蹟名城也有成群的扒手集團，伺機作案！我的親身經驗，團員背包中的錢包不翼而飛，在哪裡丟的？什麼時候丟的？嫌疑人是誰？團員都答不出來！下車前我已經明確提醒、三申五令，團員錢包還是被扒，可見得扒手集團手法之高超！不幸發生這類狀況，領隊要幫忙報警，留下報案

▲ 指宿沙浴。沙灘地底下有溫泉流經

▲ 穿著浴衣體驗沙浴的團員

紀錄，以利後續處理。由於團體行程都已排定，在特定景點時間有限，可能幾個小時就要離開，要立刻找到小偷是很難的事，錢財當然找不回來！

但是身為領隊，如果想大事化小、小事化無，怕麻煩而沒有動作，將會導致嚴重後果！領隊不能怕麻煩！讓客人自己決定、知難而退才是上策！所以一定要詢問團員要不要報警？如果團員怕麻煩，選擇自認倒楣，就得請團員在同意書上簽名，載明領隊有詢問但當事人同意放棄報警！領隊們，我不是教你詐！幫助別人之際、也要懂得要保護自己！才不會面臨團員事後翻供、改變說法，甚至回國要你賠償、告你一狀！

身為帶團領隊，在行前就要明確、清楚地提醒團員，到處都有扒手、小偷的存在，要隨時注意自身的錢包、財物，將背包置放於胸前、不要開口朝後等等。領隊要不厭其煩地明確提醒，講了還是著了道，領隊沒說的話，就等著被客訴吧！你說，當領隊容易嗎！

▲ 用熱呼呼的沙，把你全身埋起來　　▲ 十分鐘就讓你熱汗淋漓

注意周遭陌生人

歐洲國家眾多、語言多元、人種複雜，各大城市、著名小鎮，雖然風光明媚、浪漫唯美，但不可諱言治安狀況並不好，到處都有小偷、扒手、搶劫事件。他們可能三兩成群地出現在街頭，邊看風景邊找目標，不用說，在當地最多只待一天，帶著現金來玩的觀光客，就是最好下手的目標！

壞人臉上沒有寫字，你不知道誰是扒手，可能是 8 歲的小女孩、18 歲的漂亮妹妹、28 歲的小鮮肉帥哥，也有可能是 60 歲的中年大叔。小鮮肉帥哥來找你攀談，不要以為遇到了豔遇，高興過頭！大媽來找你問候，也不要太過熱心，小心來者不善！而且壞人不分國籍，歐洲也有東方臉孔的小偷，黑頭髮、黃皮膚，會講中文、日文，看到東方人也會來跟你攀談。小心！他是在觀察你，可能通報其他成員來對你下手！所以儘量不要落單一個人走，三兩成群一起成行，這樣小偷就不好下手。

身為領隊，要在現場發揮你的鷹眼，看看有無三五成群的可疑分子或陌生人緊跟著你的團體，隨時留意你的團員，甚至大聲提醒團員，有陌生人來了！小心錢包！注意小偷！大聲斥責往往可以喝止住扒手，讓他們知難而退。小偷集團雖然幹壞事，可能念過書也可能會說中文，是聽得懂你在講什麼的喔！

▲ 仙巖園。篤姬的故鄉

▲ 為薩摩藩藩主居住地，氣勢恢弘

▲ 櫻島上的觀賞步道，可就近觀看火山地質

▲ 日本鹿兒島縣＿櫻島火山。領隊服務要幫忙拍團體照

旅行名言錄

旅人的目的地並不是一個地點，
而是看待事物的新方式。

美國小說家 亨利・米勒
(Henry Miller, 1891 ～ 1980)

▶ 領隊看招：領隊要幽默風趣、
自娛娛人。

Chapter

※ 本章節照片：中國。

帶團，
基本功以外的重要技能

5／

"

第二外語能力

我國規定國家合格的領隊分 5 種語言，分別為英、日、法、德、西班牙語，5 選 1，考取任何一種就可以領團出國旅遊到任何一個國家。如果你拿的是日語領隊證，那麼你不只能帶團到日本旅遊，也可以到全世界！

但是，全球又豈止這 5 種語言。國外的當地導遊通常還是以英文最多，台灣團體也最常聘用，價格也最合理。然而，近年來持華語證照的國外導遊也增加不少，只是價格稍高。而台灣旅行團到歐洲或紐澳，多採領隊兼導遊 Through Guide 的方式，獨自與當地餐廳、旅館接觸，雖然大部分英文都可以溝通，但在歐洲還是偶爾會卡住。但是，在日本的話，英文就完全行不通，必須還是要用日文，因此不會日文是絕對無法在日本帶團，即使你有其他語言別的領隊證也派不上用場。

導遊則是接待外國觀光客，在本國景點進行引導、解說，面對全球的觀光人潮。台灣的導遊證分為 14 種語言別，分別為英、日、法、德、西班牙、韓、泰、阿拉伯、俄、義大利、越南、印尼、馬來、土耳其，考取哪一種語言證照就以該語言來接待觀光客。

有志走進全世界，在全球任何一個國家帶團旅遊，成為卓越的國際領隊，第二外語能力絕對必要！除了基本的英文、中文以外，到了歐洲，法文、德文、西班牙語當然需要；而去東南亞，泰文、越南語、印尼語、馬來語也一定實用。優秀的國際領隊在外語上絕對是需要終身學習，這絕對也是一生受用！

　　全球有 197 個國家，主要語言至少有數十種，加上地方方言，更是不知有多少！想要走遍全世界，若只講中文和英文，肯定到處卡卡。能聽會說多種語言，何必畫地自限，只限於講中文和英文！？

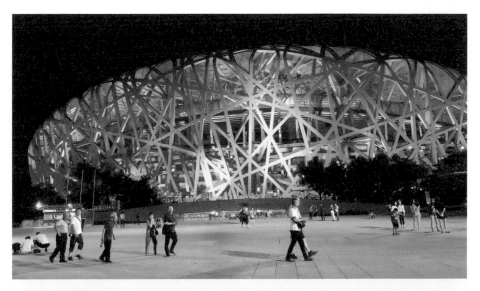

▲ 北京__鳥巢體育館

▲ 水立方游泳池場館__就在鳥巢體育館斜對面

提升帶團能力

機場通關應變

　　中華民國護照是全球最好用的護照之一，從可獲得免簽證待遇的國家數就可以看出來。現在國人持護照可以免簽證入境的國家及地區共有 112 個（落地簽另計）！我國護照便利度於 2022 年全球排名第 32 位，中國護照第 64 位。也因為如此，我國護照在黑市價格不菲，每本要價約 2 萬美元（近 60 萬元台幣）！

　　帶團時，最常遇到的護照問題是，許多團員在台灣機場都會使用自動通關，護照上是不會印有通關章印，因此到了他國機場出關時，工作人員遲遲找不到出國印章，而當地機場電腦也尚未連線時，就會為了確認而浪費不少時間，造成延誤。好幾次帶團在土耳其伊斯坦堡機場，因為這個狀況差一點趕不上轉機時間！

　　比較特別的是，有經驗的台灣人都知道，前往中國大陸需要持有台胞證；在大陸轉機時，同時也需要中華民國護照。

　　各國機場通關程序大致上相同，只是團體人多，必須事先、多次提醒，在通關以及登機時才能順暢。提醒事項如菸酒免稅規定、轉機時某些物品能否登機、是否需要搭乘接駁電車，往返不同航廈、航班是否臨時更改登機口、簽證預先準備好。各國國際機場的免稅店，琳瑯滿目、品項繁多，國際精品、巧克力、茴香酒、東京 banana 等，登機重量規定也要提醒。

此外，飛機餐台灣人常吃素食餐、兒童餐、非牛肉餐，這些特定餐點都要在 24 小時前預約及更改，現場如無備品則無法更換、出境卡要清楚地寫好、行李檢查等，大小事通通都要再三叮嚀。也碰過團員行李箱在飛機託運途中破損，馬上在機場櫃台幫他找代用行李箱並請航空公司賠償，機場要處理的事，其實還真不少！

▲ 少帥張學良一身軍裝雕像

▲ 府內恢弘的歐式洋樓

▲ 處處可見水榭亭台的花園庭院

▲ 精緻高雅的建築樣式

導覽解說

　　想成為卓越的領隊導遊，平常就要廣於蒐集資料，存放在手機上，隨時可讀，要用時可立刻支援；書用買的可以重複閱讀，一點一滴地累積知識。個人擁有的旅遊相關書籍，範圍從古到今、上天下海，無所不包，連同語言工具書，數量就超過 600 本！團員們並不想聽長篇大論，如何將書本上的知識與旅途中眼前的景點、古蹟結合，才是他們要的。

　　巴士移動時間很容易超過 1 個小時以上。個人建議，巴士內講七成，將平日閱讀的資料一一地掏出來，深入淺出、化繁為簡生動地說明。團員們雖然眼睛閉著，但耳朵都有聽到，往往聽著我講的故事從瞌睡中甦醒，笑了起來！到了景點，參觀古色古香的寺廟、宏偉的城堡、宮殿、石碑、銅像等等，活生生地呈現在眼前，導遊帶著團體邊走邊講。而個人偏好的作法是現場景點解說三成，其餘時間留給團員自由參觀，比起從頭到尾由領隊導遊帶著，聽你說的嘴角全泡，留時間讓他們自由活動、拍照留念，還更能讓團員們盡興，不是嗎！？

▲ 滿清入關前在此地建造的皇宮

▲ 年僅 6 歲的順治皇帝，在此登基

▲ 黃色琉璃瓦建構的宮殿，壯麗輝煌

▲ 現今僅次於北京故宮，最完整的宮殿建築

創造高滿意度

客人花錢出國玩，每個人都有各自的期待，會想要遇到帥的或漂亮的領隊，最好幽默有趣、公平、有責任感、任勞任怨、隨傳隨到。年輕領隊有朝氣活力，資深領隊有經驗知識，各有優點。而我聽過最奧妙的客訴理由是「領隊太醜」！真是無言。

團員們奧妙的期望很多：房間要大、不要邊間、要離電梯近；晚上想逛便利商店、超市，要領隊幫忙找；每個地方都想去、景點要待久一點、要有自由時間；食物要好吃、團費要便宜。飛機座位不要離廁所太近、等人浪費時間，愛遲到；巴士要夠新、不坐最後排、想指定位置；要服務好又不想多付錢。你說，領隊帶團容易嗎！？

領隊帶團回國後，一定要誠實地面對自我，檢討一番。這團哪裡沒有處理好？下一團要怎麼預防？下一團哪些事可以先做？把先前不知道的「眉角」弄清楚，將這些經驗內化成養分，在下次出發之前就把心理建設、服務技巧等都準備好。這些一點一滴累積起來的帶團經驗，絕對能讓你越來越得心應手，遇到難題也能應對自如、輕鬆解決，保證能讓你創造出極高的顧客滿意度！

▲ 瀋陽＿＿大壇。現今中外的遊客如織

▲ 滿清八旗的官樣建築

對「人」的應對能力

　　俗語說「學做事之前，先學做人！」在社會上都要懂一點人情世故，更別說當領隊帶團旅遊了。領隊帶團出國，可以從國外帶一點小禮物，送給旅行社的同仁，施以小惠有助於之間的合作，而不是跟你作對。人說「見面三分情」，要多微笑、買咖啡給巴士司機喝、多給導遊一點小費，都是必要的，懂得分享、花點小錢，帶團更順暢。多關心、尊重長者、女性都稱美女、男士都稱帥哥；對於每位團員都要公平且以禮相待，不論性別年齡。有些奧妙的客人，在國外只要一不開心就馬上用 Line 跟台灣的業務人員告狀，或是在國外都沒事，但是回國加油添醋、抹黑客訴，希望退領隊小費，還有遇過旅行同業人員參團，竟毫無同理心要求領隊小費打折。

　　在團體旅行中，領隊是帶頭的人，所以要讓團體和樂融融。可以利用巴士上的時間介紹團員們互相認識，讓他們用麥克風講幾句話，不要因為初次見面，存有尷尬誤解。這些小技巧，對帶團的順暢度也非常有效果！

▲ 團體來到鴨綠江中朝邊境

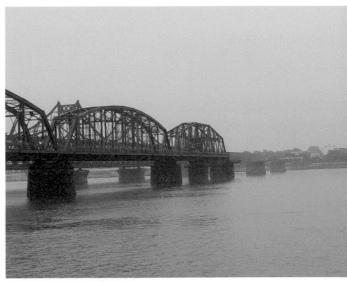

▲ 韓戰期間被炸毀的鴨綠江斷橋，僅剩四孔殘橋

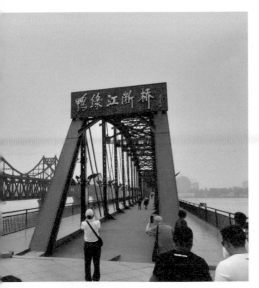

▲ 丹東市政府重新維修，開放為旅遊景點

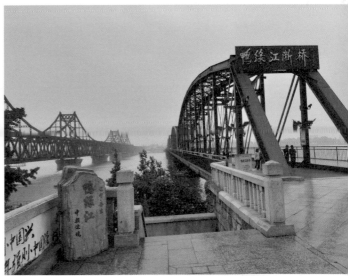

▲ 對岸即是北朝鮮新義州，旁為連結國境的中朝友誼橋

對「事」的解決能力

"

　　我們總說計畫趕不上變化，若在旅途中發生任何變卦，帶團領隊就要用一通電話解決它。比起人的複雜度，解決事情單向直接，簡單得多！譬如颱風來襲或遇暴風雪，導致機場關閉、航班停飛或延遲；旅館客滿、餐食安排失誤或是抱怨餐點難吃等等。

　　個人實際遇過的狀況，諸如團員錢包被扒、結婚戒指遺失、巴士故障、景點臨時不對外開放等等，都是家常便飯。要出零意外的團是不可能的事情！不會發生變化、沒有難題的旅行團意味著不需要專業，那就不需要領隊。反正一天就 24 小時，旅途也就這十幾天，時間一過就結束了。所以，兵來將擋、水來土掩！領隊不要怕事、不要怕麻煩，遇到事情處理解決就對了！

▲ 華山之名源於酈道元的「水經注」，遠望如花狀，故名華山

▲ 北峰頂上設有稜線人行步道，讓人感受其險

旅行名言錄

旅行是唯一讓我們花了錢，
卻變得更富有的事物。

無名氏

▶ 領隊看招：領隊要不斷學習、強化專業

Chapter

※ 本章節照片：阿拉斯加郵輪看冰河。

第二外語無師自己通！

6 /

找出學習動機

你學語言的目的是什麼？是要能與外國人溝通？看電視電影無需字幕？看得懂商品說明？辨別商店招牌？還是想要出國留學？沒有先釐清這些動機，其實會阻礙到你的學習過程。

每種語言都一樣，國高中程度其實就具備了足夠的單字與文法，能夠進行日常生活對話。台灣的電視節目非常多元，看得到很多外國節目與電影，有日本綜藝台、NHK；韓國電影台、tvN；英美語系的 HBO、CNN；法語的 TV 5 Monde…等等。無論是動畫蠟筆小新、兩津勘吉，或是宋慧喬主演的太陽的後裔，都能看到原音版本，對學習各種外語來說是相當棒的環境。為了聽懂這些電視節目、為了聽懂宋慧喬在說什麼，幻想著哪一天有機會跟她面對面，就能說上幾句韓語，而這無聊的原因激發了我想要學會外語的念頭，這就是我的動機。你是不是也一樣呢！？

▲ 古老的蒸汽鐘，定期噴氣報時

「學習動機」其實是能不能學好外語的關鍵！如果你只是想要能聽、會說外國語言，在聽力上著手才是關鍵！文字只是輔助，畢竟我又沒有要出國留學或深造博士，不需要學會艱深的專業用語。流行、通用的單詞、文句，就足夠應付需求。

▲ 溫哥華史丹利公園，印地安人圖騰柱

▲ 溫哥華市區，人潮洶湧

▲ 加拿大廣場，郵輪碼頭所在之處

▲ 準備搭乘阿拉斯加郵輪，看冰河去了

學習的方法不是只有一種

"

聲音 (發音) 學習法

　　去歐洲旅遊，相信你一定聽過 Ciao「洽喔」！萬一外國人跟你 Ciao，你也跟他 Ciao，就這麼一句聽了就記住！簡單上口，這是「再見」的意思，原是西班牙語，現已通用全歐洲，甚至比 Bye Bye 還好用！

　　能聽、會說是外語學習的關鍵。首先是學習方式，你肯定有遇過「會說但不識字」的人，但是絕對沒有「識字而不會說」的人。所以學語言要從聲音開始學，也就是所謂的發音。「聽聲音、學語言」才是正確做法！聲音是聲音，文字是文字，原本也是互不相干。所以，建議你把眼睛閉起來，先學著念出來，然後記住該字的發音，再套進文字，才是學語言的方法！

　　基礎會話階段的學習著重在聽力，以發音來記憶。這階段要以聽力為主、文字為輔，一字一句地記住，然後遇到類似情境時，模仿說出口，傳達意思。聽到聲音後，直接做出反應以外語來對談。而以文字為主的外語學習，在進行文句組織、概念思考上比較有效果，適合透過閱讀文章及寫作來練習，過程中會進行聯想、思考、組織等，大量使用大腦思考。與聽力學習完全不同！現在市面上的教材大多都附有 CD、MP3 等，對於以聽力為學習重點的人來說非常重要。聽出發音、記憶起來、模仿，就能正確地說出來！能聽就會說，今天起我們就開始進行聲音學習法！

　　在單字上標記注音符號或是中文等，也是一種特別的方法。譬如日語「あたたかい」是溫暖的意思，發音近於「阿他他凱以」。對於一開始仍不熟悉外文的初學者來說，這樣的學習法，其實意外的有效，不用覺得不好意思。

　　用聲音記憶學習法，也能以聯想的方式來記住文字的意思。譬如德語的謝謝念做 Danke「當可」，聯想成「當然可以」，其實是表達感謝的意思；土耳其語的早安念做 Günaydın「古耐等」，聯想成「很有耐心地等了一晚上，等著等著就早晨了」，就是早安的意思！

　　各國語言在發音上的種種差異，造成在轉換語言時產生落差，例如中文發不出 v、z 的音；日文音 r、l 分不清，而且日文無捲舌音；韓文沒有 f 的音，因此以 p 音代替，韓語尾音常有變化，句子也會連音；英文音節可長可短，一個字可能好幾個音節；法文氣音多，句子連音多，法音不捲舌等等。因此學各國語言時，必須花費心神在這樣的差異上，就可以學得好。不會日文的人，一開始只能以聲音（發音）來記憶，用中文來標註最接近日文發音的唸音，日後再將單字學起來。其他語言如法炮製，這就是聲音學習法！

　　以下範例讓各位參考並熟悉聲音學習法！

德文		
早安！	Guten Morgen	古騰 摩根
你好！	Guten Tag	古騰 踏哥
謝謝！	Danke Sehr	當可 誰喝
法文		
早安，女士 / 先生。	Bonjour, Madame / Monsieur	崩糾，馬當 / 麼歇爾
你好！	Salut, ça va	沙呂，沙發
謝謝！	Merci	咩喝西
再見！	Au revoir	歐喝佛瓦
你好 / 再見	Salut	沙呂
土耳其語		
早安！	Günaydın	古耐等
你好！	Merhaba	馬拉巴
謝謝！	Teşekkürle	鐵些哭哩
再見！	Görüşürüz	古魯蘇魯
日文		
早安！	おはようございます	歐海悠狗災依媽斯

你好！	こんにちわ	孔你起挖
謝謝！	ありがとう	阿哩嘎多
韓文		
早安、午安、晚安	안녕하세요	安牛哈誰悠
你好！	안녕하십니까	安牛哈喜你尬
	안녕하세요	安牛哈誰悠
謝謝！	감사합니다	看沙哈密搭
	고마워요	口媽我悠

　　用聲音(發音)學習法，透過發音來記憶以及聯想，讓原來枯燥、無聊的外語學習，添加些許趣味，也有意想不到的效果及妙用，建議不妨試試！

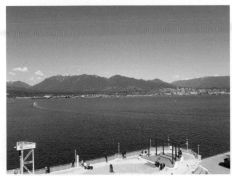

▲ 船高 17 層樓，在甲板上俯瞰碼頭景色

▲ 鳴笛，準備駛出溫哥華碼頭

▲ 夕陽西沉入海，別有一番風情

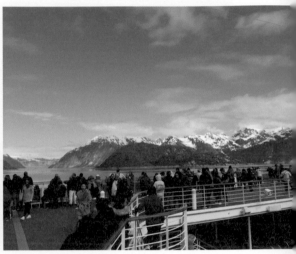

▲ 阿拉斯加內灣巡航

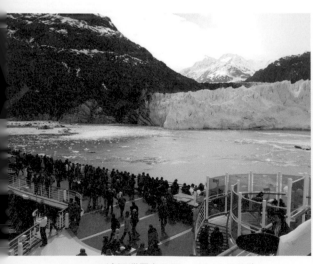

▲ 冰河灣國家公園__千年冰河峭壁

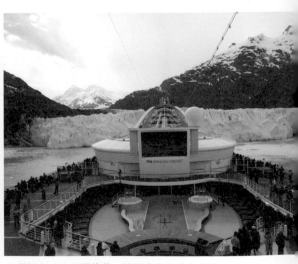

▲ 郵輪在冰河正面停佇，讓遊客充分欣賞美景

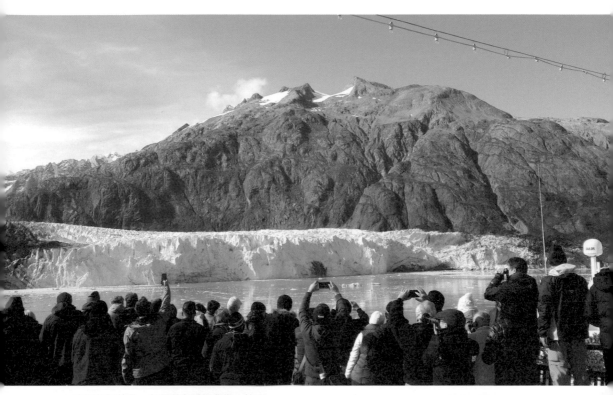

▲ 冰河壯闊美景，各國遊客爭相欣賞、拍照

▲ 也可到賭場小試身手

▲ 主廳舉辦音樂活動會，輕鬆愉快

系統性學習法

　　學習任何語言都是從零開始，從字母到文字，再記住發音。字母組成單字，而片語、句型、文法，就是將單字組合起來構成句子。要說出漂亮完整的句子，系統性的學習是快速且有效的方法。學習的重點務必要放在聽力，才能達到能聽就會說的目的！建議選擇有聲音檔的教材，購買之後反覆聽、持續記憶，練習聽到聲音 (發音) 就能聽懂單字！逐字仔細聽，慢慢能聽出完整句子，進而就能講出一樣的完整句！

　　聽多了就變成習慣，熟悉了之後就成自然，久而久之你會發現，自己竟然能聽得懂外國人在講什麼，而你也能講出完整的外語！天啊，傑克，就是這麼神奇！

▲ 到達著名淘金城市史凱威，上岸走走

▲ 在 1892 年淘金熱時期，史凱威人口達 2 萬人

▲ 如今繁華落盡變成落寞小鎮，但保留當時的仿舊建築

情境式學習法

　　日常生活會遇到的情境，所發生的對話。如：打招呼、聊天氣、打電話、餐廳點菜、商店購物、旅館預約、出國登機等等，坊間教材會列出使用頻率最高的幾種範例，藉由當地人的發聲，逐字逐句地仔細聆聽、記憶並模仿，自然地就能夠學會！

直觀式學習法

　　不用文字、不用大腦思考，而是直覺以聲音 (發音) 來記憶。一聽到外語的發音，就能立即辨認出對方在講什麼！當然，這需要一些訓練。我們可以測試一下，聽聽陌生的外國人在講哪一國語言？聽得出來，表示你聽得懂發音、聽得懂單詞，甚至句子，只要靜下心來用心聽，就能直觀式的學習！

交叉式學習法

　　在你學日語的過程中，一開始當然是以母語來學習，建議你可以從另一個角度來充實你的外語能力。就是以英文來學日文！以日文來學韓文！以英語來學法語！以英語來學德語！這就是交叉式學習法，找找國外的教材，看看英語系國家的人怎麼學法語？日本人如何學韓文？最後再以母語融會貫通！

　　中文是我們的母語，就像水之於魚，因此可以得心應手地聽說讀寫。若我們能在學習第二、第三外語時，做到如母語般地聽、說，就能創造一種環境自然地學會！

反覆式學習法

　　小朋友在學語言時，反覆地聽到一些單詞，就算在不懂意思的情況下，也能自然地記住發音。經過反覆進行聽與說的練習，一本教材至少聽 3 次以上，練到聽聲音就知道意思！就像碰到人打招呼，不需要思考地說早安，Guten Morgen、Bonjour、おはよう、안녕하세요。簡單的一句早安，1 年 365 天每天說，還怕記不住、還怕說不出來嗎？

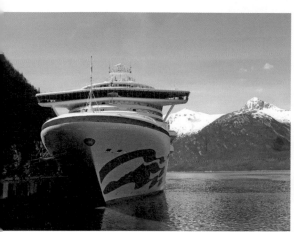

▲ 停在港邊寧靜的公主郵輪

▲ 來一杯阿拉斯加啤酒，搭配眼前的冰河美景

▲ 或是到船上的酒吧俱樂部，來杯飲料

▲ 團員特地備齊工具作畫，將冰河美景畫入畫中

報考語言檢定，
自我養成外語專業

　　日本語能力試驗 JLPT，程度由低至高分為 N5、N4、N3、N2、N1，除了筆試之外，另有聽力測驗，能讓非母語的學習者，有基本的日文會話能力，是學日文的人必考證照；韓國語言能力測驗 TOPIK，分為 TOPIK I 及 TOPIK II，測驗成績可分為 6 等級，當中包含了聽力、寫作、閱讀，是學韓文者的必考證照；英語檢定就多了，如果不是為了出國留學，單就職場所需，以 TOEIC 多益及 GEPT 全民英檢就足夠；至於法語、德語、西班牙語等其他語言的檢定，如果你不是要留學、在當地工作、定居等，其實不需要特別考取證照，基本上能聽、會說更符合我們的需求。

　　領隊證、導遊證也需要考外語，是一種語言資格實力證明。領隊只有外語筆試，在專業程度上當然不比真正專業的語言檢定；而導遊則因為需要接待國外觀光客，因此有口試項目。

▲ 阿拉斯加與加拿大的重要門戶

▲ 昔日淘金客就是沿著這條公路，前往史凱威淘金

▲ 阿拉斯加與加拿大邊境處

▲ 抵達阿拉斯加首府朱諾，別名小舊金山

"

勇敢開口大聲說

　　能聽以後，更要能說。看到單字就唸出來，這就是學習外語的開始。想要更貼近外國人的用法、更自然地口說，就需要身歷其境。譬如常看日本電視節目、韓國電影、聽英語廣播 ICRT 等。

　　一開始不要怕有口音，聽多了純正的外國腔及道地的口音後，我們就能漸漸修正。外國人講中文沒有口音嗎？在台灣待 10 年以上的外國人，

▲ 領隊要幫團員拍團體照，留下旅行回憶

▲ 羅伯山纜車站＿搭乘纜車登上 2000 呎的山頂觀景台

中文都還講不好呢！何況是學沒多久的我們。所以，勇敢大聲地說出來，絕對是重點！最好是每年出國，到了國外，所見所聽都是外文，每分每秒都在學習。國外旅行 10 天，就算你每天只有半天是清醒的，也等於學了 10x12x60，足足 7200 分鐘的實境外國語課程！短短的 10 天，就等於你一整年在台灣的學習時數了。出國旅行就像參加外語進修營，讓你的語言能力馬上跳升好幾級！還不趕快找旅行社，連絡領隊出國旅行去！

▲ 從高空欣賞朱諾全景、遊輪碼頭，彷彿世外桃源

▲ 遊輪停靠碼頭，遊客享受半日的陸上行程

打造自己的語言學習計畫

在學校、補習班的學習其實是以老師為主，有既定的教材、一貫的教法，往往無法配合個別學生的狀況。既然如此，何不自己做自己的老師！自己哪裡不懂，想要針對哪一部分深入瞭解，哪一種教學方式比較適合？你自己最清楚。找出自己的學習法，打造自己的語言學習計畫！法文發音不純，就去找發音教材；單字不懂，就去找單字書；生活會話偏弱，就加強情境會話。根據自己的狀況，因自材而施自教，為自己量身訂做！

想聽懂宋慧喬偶像劇的韓語，就去找教材，背單字、聽聲音、記文法，以聲音為主、文字為輔，系統性地學習。應用市面上五花八門的語言教材，找出一條自己的路！但學習無法速成，還是要一步一腳印的累積成果。

有人說，買語言翻譯機就好了，何必費心學外語？那就像騎腳踏車、開車，一旦學會就一輩子不會忘，想開車去哪就去哪！學會外語，你就可以不用翻譯機的輔助，隨時隨地都可以跟外國人說話！想成為卓越的國際領隊導遊，馬上來打造專屬於你自己的語言學習計畫吧！

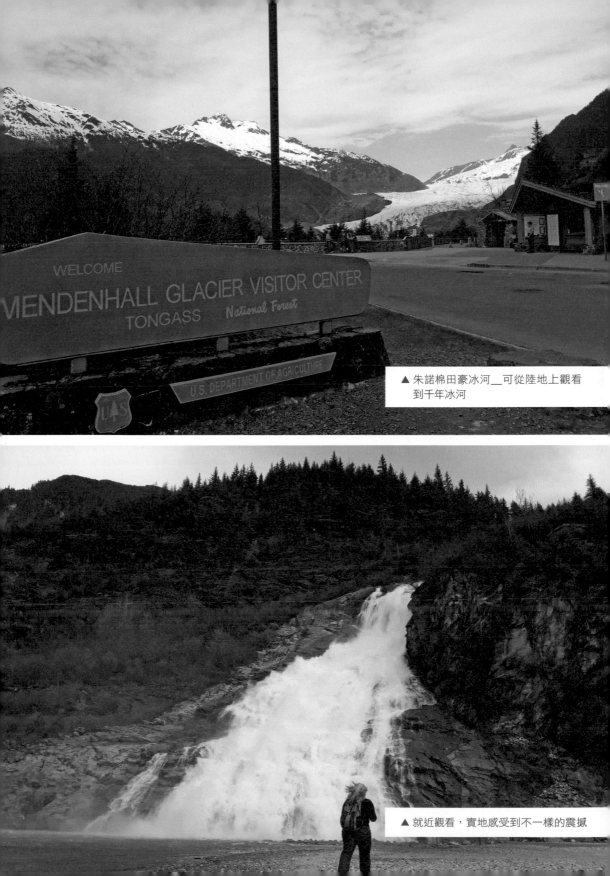

WELCOME
MENDENHALL GLACIER VISITOR CENTER
TONGASS National Forest
U.S. DEPARTMENT OF AGRICULTURE

▲ 朱諾棉田豪冰河__可從陸地上觀看到千年冰河

▲ 就近觀看，實地感受到不一樣的震撼

▲ 在冰河前與團員們合影，留下美好回憶

▲ 美麗壯闊的阿拉斯加冰河之旅

旅行名言錄

人需要動起來，
享受旅行帶來的樂趣與驚喜。

Chanel 首席設計師 卡爾·拉格斐
(Karl Lagerfeld)

▶ 領隊看招：領隊要行萬里路、
讀萬卷書。

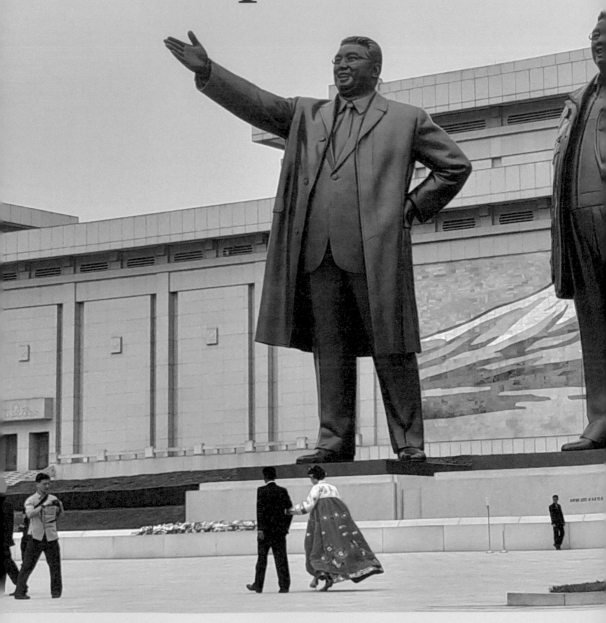

Chapter

※ 本章節照片：北韓。

懂得消化團員反饋，
讓你提升優化！

7 ╱

　　台灣人喜歡出國旅遊，找旅行社參團最方便，無論是公司旅遊、家族旅行、新婚蜜月旅行、員工獎勵旅遊等，都可以透過旅行社來安排。旅行社費盡心思規畫出來的行程，訂好景點門票、餐廳、旅館、約好當地導遊，最終必須由領隊、導遊負責執行，帶團出國。因此，領隊執行的成果可說是最後一哩路，關係到整個旅程的成敗，由此來看，領隊、導遊，是多麼地重要啊！

　　領隊身為團體旅行的第一線人員，帶領團體順利、愉快地完成一趟旅程之後，獲得團員一句鼓勵「真是開心的旅程，謝謝你！」除了充實的成就感之外，也是對最好的回饋！如果是不留情的批評，表示領隊不知道參加旅行的團員在想什麼，有必要改進！

　　各行各業、十人十色的團員，有公司老闆、房地產專業經理人、基金經理人、會計師事務所員工、退休人士等，對參團旅行的心得感想以及帶團領隊、導遊的期待都不相同，從意見表的字句中可以去了解，被你帶的人在想什麼。為什麼他們會不爽？為什麼他們會滿意？進而瞭解到為什麼會說「帶團要帶心」！這是身為一位資深領隊的我的經驗分享，希望能讓有志於帶團出國旅行的領隊們得到一些啟發，進而優化自己的帶團方式與風格！

　　讀萬卷書、行萬里路！ Keep going!

▲ 平壤的國際觀光飯店

▲ 平壤街頭清晨，民眾出門上班

"

各方人士的來信

參團心得 1

公司團體海外旅遊
旅行地點：日本中部地方
永鑫科技有限公司董事長 呂學回

　　旅遊一直以來都是國人及公司行號療癒及舒壓的重要管道，礙於疫情國人已經好一陣子無法出國紓解放鬆。能夠安排一個長假到國外深度探索與舒壓，並不是說走就走，如此輕而易舉的事。這時候，能夠帶領我們在

▲ 平壤結婚新人一行人前往萬壽台參拜

短時間內了解各國的風土民情、特色、習俗等的領航員就非常重要。

　　旅遊業從業人員多如牛毛，素質參差不齊，難以判斷適合與否，而旅遊的種類多元，各項安排時間緊湊，國外面積占地很廣，移動距離長，所以有很多時間是花費在交通上，因此在途中的各項介紹說明就是要點。坐車途中，導遊解說、旅客睡覺已是常態，試想花了一筆費用，跑到國外睡在遊覽車上，腰痠背痛又不舒服，豈不找罪受？這時候，導遊在旅行途中的角色就更顯得更重要了！

　　我所接觸認識的林聞凱，是帶著熱誠及專業，讓我每趟旅遊都能以最短的時間，了解當地人情風俗，而透過他的學識及語言能力，用淺顯易懂、活潑生動的方式，結合歷史故事，讓旅行者在最短的時間內融入其中，令我記憶深刻、難以忘懷！這真的是非常難能可貴的地方，真心值得推薦林聞凱。

▲ 平壤萬壽台氣勢恢弘，金日成主席與金正日主席總書記銅像

參團心得 2

指定領隊
自行報名參團
旅行地點：日本各地
台北市驗光師公會監事 / 湖光眼鏡負責人 楊雅如

　　平時的工作是從早到晚，幾乎沒有自己的時間，即使想出去走走遇到假日也是人山人海，連停車都不便，所以乾脆找個旅行社報名，吃、住、交通都有人完美打點。

　　第一次認識阿凱是我臨時報名他帶的團，剛好還有一個名額。出國前一天他先跟我確認行程、當地氣候、交代需求物品、護照，出發當天他早早到機場約定地點且很顯眼的讓團員知道他的位置，所以集合時間一點都

▲ 平壤民眾日常生活狀況，搭乘地下鐵

▲ 勞動黨軍人銅像

不浪費，還讓我們有充足的時間去免稅商店逛逛，真好！

　　五天的行程裡，只見他跟家族團員聊家庭出遊的樂趣，幫忙拍全家福；友人團體他也可以融入聊財經、天南地北。像我一個人報名參團的，他也不忽略。有時買個小點心，他也怕我太孤單，還陪我一起吃！但其實應該說我黏著他較多，因平時有涉獵日文，跟著他可以多學些日文的用法，他甚至讓我直接開口去買東西，去問秘境，讓我多用日文開口交流，亦師亦友的，多棒啊！

　　出國旅行就是想多看、多聽、多了解別的國家的人文氣息、當地的特殊建築、美食特色，跟著阿凱讓我覺得他就像是常住日本的導遊！哪裡好玩？食材的鮮美、保留的古蹟、曾經發生的起因，專業素質都讓我驚喜，就因他的專業，每每要去日本都指定導遊－林聞凱！

 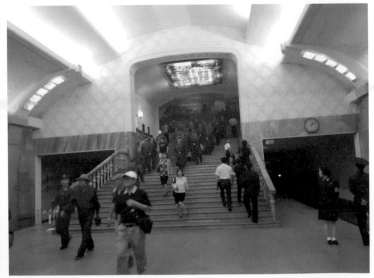

▲ 平壤地下鐵__千里馬線，共有 17 個車站

參團心得 3

自行報名旅行團
旅行地點：日本九州
會計師事務所員工 秀蘭

2018 年 11 月下旬，我們 5 個好友相約來趟日本九州行，當天大家各自出發至桃園機場會合。當我們在討論導遊會是什麼樣的人時，隔三個位置坐著一個戴著帽子的男子，遠遠偷瞄一眼感覺有點帥帥的，原來他正是我們的導遊。因為我們和其他團員不認識，所以機上人員座位的分配，一開始就在考驗領隊的功力。

自行報名旅行團
旅行地點：日本九州
會計師事務所員工 苑芬

因為工作辛苦，老闆招待員工出國旅遊，就此決定來趟旅行見見世面。到了日本，遊覽車上放著暖氣，看著窗外風景，再加上林桑的獨特人生經驗分享，使得我一下就進入夢鄉。睡醒抬頭仰望，看見整片北九州壯麗景觀，不負此行！一路上的美食、溫泉、飯店設備，旅行社都安排的很細心，林桑也帶得很順暢，五天一下子就過去了。強力推薦林桑領隊，放心給他五天時間，他給你沒有過的旅程！

▲ 簡單的車廂設計，沒有空調

▲ 平壤地下鐵＿車站外觀

▲ 平壤的小學生

▲ 車站裡的水晶吊燈

參團心得 4

公司招待團
旅行地點：日本九州
國泰世紀產物保險 楊士慶

　　參加公司績優人員出國時認識凱哥，當時 3 月份去九州，一路上凱哥深入介紹日本九州各景點歷史及特色，印象最深刻是上去熊本城後，月底就因地震倒塌了，從此就沒再開放過了。

　　九州風景、氣候相當舒服，旅行社規劃的行程還不錯，一路上要看的景點很多，凱哥在時間上的安排很順暢，五天行程有個經驗豐富、了解當地文化及語言的領隊是非常重要，不僅一路上不用擔心行程安排，也能充分了解旅程的特色景點。

▲ 世界第 16 大廣場，閱兵儀式的主要場所　　▲ 象徵朝鮮人民的英雄氣魄

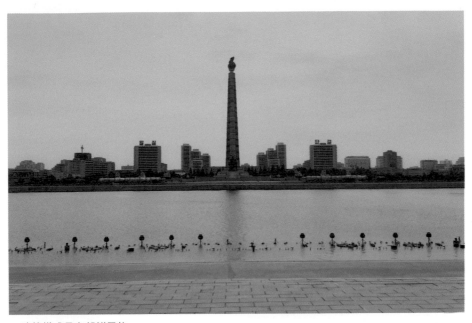

▲ 建築樣式具有朝鮮風格

▲ 大同江畔的主體思想塔

參團心得 5

自行報名旅行團
旅行地點：奧地利、捷克
退休人員 53 歲 高大又

數年前參加旅遊展，透過介紹得知奧地利以及捷克合而為一的旅遊行程。平時熱愛浪跡天涯的我，歐洲國家之中只造訪過德國，因此隨即興起登山臨水之意。

啟程之日，我們信步於桃園國際機場，隨即映入眼簾的是高大挺拔的導遊聞凱。簡單寒暄之後，他便俐落地將護照、機票等事項完善地統一處理，絲毫不拖泥帶水。在奧地利本土行程正式開始後，聞凱仍舊朝氣十足地向所有團員叮嚀注意事項，頃刻之間彷彿我身上的疲倦感一掃而空！

坐遊覽車移動的過程是整趟旅遊的精華所在，聞凱不愧是最符合「讀萬卷書、行萬里路」教科書等級般的最佳範本！結合自身帶團旅遊經驗進行講解，歷史故事經過聞凱的解說，彷彿可以感受到哈布斯堡家族間的戰爭血淚史，生動地展現於我眼前。現實地理環境，在聞凱的描述下，有如親自拜讀一本圖文並茂的百科全書。除此之外，也確確實實照顧到所有團員，在解說過程中加入各種風趣的笑話、即興發揮的脫口秀。

我們十項全能的聞凱在語言方面也是箇中翹楚，無論是與遊覽車司機斡旋商討或是在飯店打理住宿事宜，他總是能以流利的外語，在談笑風生之中順利完成所有事情。在面對某些團員較為不理性的爭執以及抱怨，身經百戰的聞凱早已處變不驚，最終能以專業的態度，使整趟旅程完善落幕。

短短十天的行程內，潛移默化之中，不僅讓我增長見聞，更獲得心靈上的舒坦，遠遠勝過我所預期的！更為難能可貴的是，與專業風趣的導遊聞凱成為傾蓋之交，著實是金錢所買不到的體驗。雖然因為疫情的衝擊，使日後想要出國旅遊的難度大幅提高，不過往後絕對會回流與聞凱聯繫，邁向嶄新的旅遊目標！

▲ 專門接待外國遊客的餐廳

▲ 外國觀光客必吃料理，著名的平壤冷麵

▲ 著名的平壤十萬人大會操，大元帥金正恩親自蒞臨

▲ 民眾魚貫而入，整齊有序

參團心得 6

指定領隊
自行報名參團
旅行地點：日本九州、關西
房地產專業經理人、作家 林艾慧

有誰不愛旅行呢？想必應該很少吧！但我認為構成一趟美好的旅行，這三大要素是必然的。

一、邀對的人結伴出國旅行。

二、選對了地點、老天又給了最好的氣候。

三、遇上了一個專業、貼心、無所不在的領隊。

提到和闊凱的相識應該溯及至 2016 年，那年冬天和朋友參加了○○假期「九州森林物語」旅行團。繁忙的機場裡總是可以看到各大旅行社旗海飄揚，遊客雀躍的心情寫在臉上。相遇是緣份，同行更是難得！重點要帶領一群來自四面八方、形形色色的人同進同出，那個靈魂人物當然就是領隊莫屬了！

那次九州之旅，對於闊凱無論到任何景區，流暢而不落俗套的帶領解說讓我留下深刻的印象。甚至是分享和當地有關的人文歷史、風土民情，都能朗朗上口、絲絲入扣。那次因為朋友帶了二位長輩，她們行動較為不便，但可以感覺領隊在導覽中，不論上下車輛或腳程落後時，都會有意無意的特別關注她們，讓她們在旅途中備感窩心！

其中有段最難忘的回憶是入宿長崎的那一晚。我和朋友跟闊凱說，晚上我們好想找一間居酒屋喝點小酒。闊凱當時跟我們說等他處理好團員們

▲ 平壤火車站

▲ 平壤民眾日常搭乘的巴士

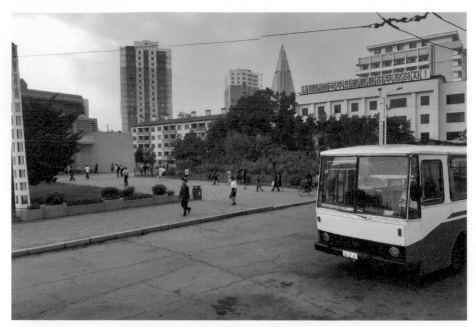

▲ 平壤街頭民眾生活一景

▲ 巴士是平壤民眾主要的大眾運輸工具

的房務後，會想辦法。沒想到 9 點鐘他約我們在大廳見，真的使命必達！他去打聽飯店附近好吃又有特色的居酒屋。我們就約他一起到居酒屋邊吃邊喝邊聊，聊工作、聊家人，在暈黃燈光下酒酣耳熱，無話不談。霎那間那種感覺，像極了多年不見的朋友，異地相逢把酒言歡！

席間聊到他原來還是台大環工所高材生，在金融投資業雖已得心應手，但過度的金錢遊戲讓他心生厭倦。縱然家人極力反對，仍毅然決然放棄高薪白領，選擇「專業領隊」這一條路。想想我們終其一生庸庸碌碌，人生短暫而奇妙，很多的轉折點往往就在那一念之間。而能拋下世俗眼光，捨去價值表面的浮光掠影，勇敢追逐自己的夢想，那才是真正的人生吶！

回台北之後，那些懷念的日本商品，只要他帶團出去都會很熱心的幫我們代購！隔年跟幾個朋友想要到日本南紀和歌山旅遊，特別指定要參加他帶的團。我們這群從事房地產業的朋友，深深感受到他的專業、誠摯和貼心照護。那趟旅行至今仍讓她們懷念不已，因為一趟美好旅行的三大要素，在那次的旅行中完整呈現！

一場突如其來的病毒，打亂了全世界的秩序。昔日「海內存知己，天涯若比鄰」，演變成現在人與人之間保持安全距離，甚而足不出戶。夢想的國度停在腦海，奔放的心鎖在島嶼，卻早已期待拉著沉寂已久的皮箱，飛揚四海再一起去旅行！

參團心得 7

家族旅遊
自行報名參團
旅行地點：日本九州
資深工程師 王姵文

　　旅行，對忙碌的現代人來說無疑是放鬆心情、增長見聞及培養家人間感情最好的藥方了！我的旅行經驗其實不多，偶爾因工作需要出國，行程大多會有人安排。嘗試過與家人一起出國自助旅行，發現除了語言的困擾外，機票、住宿、景點間移動的交通工具及各餐的安排，其實都十分費心力，所以後來就以跟團方式為主。只要護照準備好，信用卡刷下去，準時到機場集合，就可以開心出遊了。

　　四年前我安排了一次娘家的家族旅遊，總人數達 14 人，因為沒有經驗，就找了闖凱。闖凱很熱心的幫忙，因為成員有老有小，建議以航程時間兩小時左右，飲食習慣跟我們熟悉度較高的日本為首選。但日本也是幅員廣大，後來選了九州作為旅遊的地點。

　　負責這趟旅行的旅行社主力是日本線，所以行程上感覺非常流暢。安排的餐點不但美味、分量也夠，因為同行的家人有素食者、還有 6 歲以下的幼兒，領隊也都有按照事前的註記做適當的安排。印象中有一餐因為 6 歲以下半價，領隊還主動退費。每到一個景點，領隊都會詳細說明，讓我們一行人能視情況決定是否要走完全程。記得有個行程是去阿蘇火山，帶著小小孩的小弟一家就選擇在販賣店看風景，其他人則是一路攻頂，看到了一望無際的火山美景。這趟旅行也留下了難能可貴的家族大合照。

　　對跟團經驗不多的我來說，更是覺得好的領隊是每趟旅行的靈魂，有著畫龍點睛的效果。善解人意的領隊，會適時協助團員們解決旅程中的疑難雜症，讓旅行留下美好的回憶！博學多聞的領隊會在旅程中，讓團員們了解相關的歷史，讓旅行不只是旅行。有理財概念的領隊，還可以讓團員買好買滿，開心地回國跟親友們分享戰利品！

　　行萬里路，勝讀萬卷書，即便在網路通行無阻的 21 世紀，透過自己的雙腳及雙眼，真實的領略世界，仍是一件應該要去做的事！期盼疫情儘快落幕，我的大學同學聞凱很快能再遨遊世界各地，繼續帶團旅行。

▲ 開城街頭__行人往來稀疏

▲ 享用高麗宮廷銅碗餐，一個人就使用 11 銅碗

▲ 穿著傳統服飾的服務人員

▲ 傳統朝鮮式的小菜

旅遊達人推薦

基金經理人 劉晶樺

認真工作用心玩

民國 77 年在政府開放之下，證券公司如雨後春筍般設立，國外旅遊也成為當時的員工福利的標準配備。而我的第一份工作就是證券公司，因此，即使以後已經沒有國外員工旅遊的福利，但每年出國旅遊仍成為我個人生活規劃中不可或缺的項目！這麼多年下來，參加的旅遊團從平價到舒適團都有，很少會碰到雷團，反而在每次旅遊都能留下滿滿快樂的回憶。

自由行因為需要自行安排行程及食宿交通等，對許多人來說是一個不可能的任務，為了省時省事，多數人會選擇參加旅行團，讓自己在工作之餘可以好好放鬆。如何選擇好的旅行團，就顯得非常重要。你付錢參加，只要出發時帶著一顆放鬆愉悅及不計較的心情，就可以從中找尋旅遊的快樂！

我覺得參加旅遊團還是需要花點時間，好好做功課。我自己參團時都是把旅遊行程當作投資標的一樣，事先做好投資分析，以確保每次都可以非常放鬆的享受旅程。在確定好每一次的旅遊地點後，我會比較各大旅行社的行程安排、餐食、住宿地點，先選定幾家旅行社，更重要的我還會去看導遊領隊的介紹，尤其是許多國外旅遊地點，領隊跟導遊都是同一人，若能遇上好導遊，將會帶你上天堂，旅途經驗更加愉快及難忘！

　　而好導遊是什麼呢？我認為好的導遊除了需具備良好的語言表達能力和廣博的知識外，耐心細心及熱誠服務的態度都是不可或缺的，尤其是應變能力！因為旅行就是一種冒險，旅遊最佳夥伴是可遇而不可求的！現在流行跟著董事長旅遊，但我相信跟著阿凱去旅遊，才是你最佳的選擇！

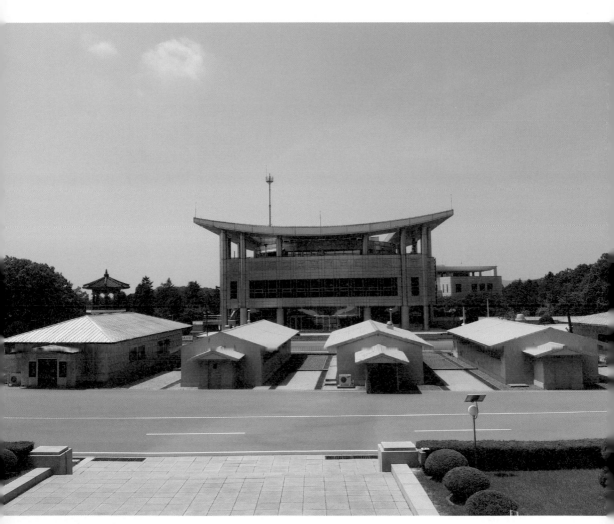

▲ 對面即是南韓領土，佇立在北緯 38 度線上的三棟藍色談判會場

資深領隊帶團經驗談

德語領隊 浦漢龍

「你很高興你就說 Hallo，你很高興你就說 Hello，我們一起唱呀，大家一起跳呀，圍個圓圈，盡情歡笑說哈囉。」這首輕快的兒歌，快樂的旋律，在團員們的問候中，親友的相聚裡，讓我一起跟著漢龍領隊說 Hallo。

旅遊德國，就在一次與聞凱親切問候中，搭乘 Lufthansa 起飛，降落在慕尼黑機場，空姐親切的問候我們 Grüß Gott(讚美主)。從哈囉的台灣，到 Hello 的機場，落地到 Hallo 與 Grüß Gott 的德國。旅行就從此起彼落的問候聲中，開始了！同樣的音節，不同的書寫方法，一樣的是我們的旅遊熱情，讓我們有了共同的快樂，讓我們有一次共同的旅遊回憶。

在古德語中，Halon 有把東西帶來的意思；在古薩克森語中 Holon 有聚集的意思；愛迪生發明電話後，統一律定接起電話的發語詞就說 Hello。Grüß Gott 則是德語區南部最為常見的打招呼方式，原本是一個祈禱詞，全稱是「Gott grüße dich」或「Grüß dich Gott」，意為「上帝保佑你」。

德國文化與歷史的源起就是來自北歐維京小海盜，所以在語言中延續了日耳曼語系的字詞。在信仰上則依循羅馬的一神教，褪去了諸神末日的奧丁信仰，特別是南德的天主教，因此以神的祝福問候彼此。德國位於西歐與東歐的中間、阿爾卑斯山區北海的連結。這樣的位置分佈以及地理條件，造就了從古至今德國的歷史與命運，在這文化交流頻繁的土地上，曾經出現發展出上百個邦國，不同的邦國有各自的特色與故事。

很多人，對於德國的印象就是大口吃肉、大口喝酒。南德慕尼黑啤酒節（ Oktoberfest ）確實是德國最大的節慶。10 月正值大麥和啤酒花豐收的時節，在辛勤勞動之餘，也歡聚在一起飲酒、唱歌、跳舞。每年都吸引了超過多達 600 萬名的觀光客，平均吃掉 20 萬條香腸、60 萬隻烤雞並喝掉足足 600 萬公升的啤酒。但是，並不是所有的德國人都愛南德的烤豬腳。北德靠近北海，歷史上發展有漢薩同盟，有豐富的漁貨海鮮，美食料理更多的是海洋文化。其實，豬腳北德人也吃，但料理方法是以水煮豬腳、精釀啤酒及德國酸菜一起燉煮，口感豐富多層次。德國人最常吃的還是各種口味的香腸，種類多元，搭配上百種地方啤酒。慕尼黑皇家啤酒屋有 400 多年歷史，莫札特、列寧都曾在這裡流連忘返。康德在《實用人類學》一書中對酒下了一個定義：「發酵的飲料，葡萄酒和啤酒，或是其中對生命力有刺激性成分，即酒精。」在尼采看來，酒神的本質就是「個體化原理崩潰之時，從人的最內在基礎即天性中升起的充滿幸福的狂喜」。到了德國才知道，喝酒吃肉的人對於音樂哲學的堅持也是一套一套。

有個德文字 Buchhandlung(字意為書店) 與我的中文名字 (浦漢龍) 諧音，身為導遊領隊期許自己跟大家一起分享世界各地的知識。身為領隊的我們，就喜歡跟團員們分析文化差異，與團員們一起開拓世界觀。這是一種人格特質，喜歡探索新知，喜歡分享趣聞，喜歡跟大家互動，更喜歡旅遊的工作。行萬里路，讀萬卷書。

你在哈囉？我就是在哈囉！請你跟我一起說哈囉！
我是漢龍，跟大家 say hello!
帶團真 pro，處理問題不哈囉。

▲ 平壤國際機場

▲ 出境大廳冷清的出國人潮

▲ 簡單的免稅店

▲ 停機坪上的飛機

旅行名言錄

很明顯的，旅行不只是看風景，
而是不停止地改變我們對於生活的想法，
深刻又長久。

美國作家 米莉安‧畢爾德
(Miriam Beard, 1901 ～ 1983)

▶ 領隊看招：領隊要上知天文、下知
地理、中通人情。

領隊帶團的7堂先修課

—— 想投入「領隊」職業之前，必看的前導教科書！

作者：林聞凱

作　　者　林聞凱
總 編 輯　于筱芬　CAROL YU, Editor-in-Chief
副總編輯　謝穎昇　EASON HSIEH, Deputy Editor-in-Chief
業務經理　陳順龍　SHUNLONG CHEN, Sales Manager
媒體行銷　張佳懿　KAYLIN CHANG, Social Media Marketing
美術設計　楊雅屏　Yang Yaping
製版／印刷／裝訂　皇甫彩藝印刷股份有限公司

———————— 編輯中心 ————————

橙實文化有限公司
ADD／桃園市大園區領航北路四段382-5號2樓
2F., No.382-5, Sec. 4, Linghang N. Rd., Dayuan Dist.,
Taoyuan City 337, Taiwan (R.O.C.)
TEL／（886）3-381-1618　FAX／（886）3-381-1620
MAIL: orangestylish@gmail.com
粉絲團https://www.facebook.com/OrangeStylish/

———————— 經銷商 ————————

聯合發行股份有限公司
ADD／新北市新店區寶橋路235巷弄6弄6號2樓
TEL／（886）2-2917-8022　FAX／（886）2-2915-8614

初版日期 2022年 8月